아버지의 바다

아버지의 바다

글 · 사진 **김연용**

도서출판
지식나무 K

contents

Prologue

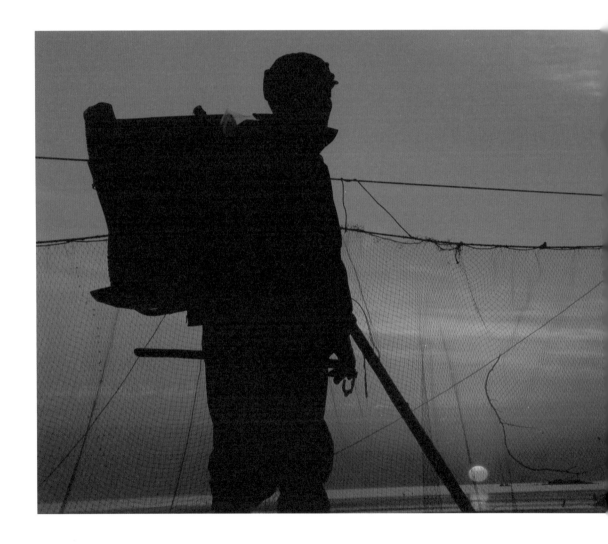

바다향기

내 아버지는 대장장이였다.
아버지는 목수였고, 운전사이기도 했으며,
때로는 뻥튀기 아저씨이기도 했다.

새벽부터 울려오는 대장간 망치 소리에
우리는 자장가 삼아 잠을 더 깊이 청할 수 있었고,
아침부터 들려오는 창고 안 톱질 소리에
우리는 시계 삼아 등교를 재촉할 수 있었다.

여름이면 닳아진 호미를 벼리러,
겨울이면 뻥튀기의 구수함을 좇아
온 동네 사람들이 집으로 몰려들었다.

그렇게 우리집은 늘 사람들로 북적였다.
그렇게 아버지는 늘 일밖에 몰랐다.

그러다 장님이 되었다.
대장장이이며, 목수였고,
운전사이며, 뺑튀기 아저씨였던
내 아버지가 장님이 되어버렸다.
장님이 되어버렸다…….

질기고도 질긴 고통의 타래를 풀고 계셨을 테지.
험하고도 거센 설움의 바다를 건너고 계셨을 테지.

어둠 안에서 몇 해의 시간이 흐른 후
아버지는 세상을 향해 다시 일어섰다.
바다에서 태어나 바다에서 늙어가던 당신이
결국은 바다로 뛰어들었다.

새로운 시작을 알리는 울음소리가
온 바다에 요동치고 있었고,
검디검은 사막이 아버지를 맞고 있었다.

아버지는 지금 우리가 모르는
또 다른 세상을 바라보고 있다.
그런 아버지에게선 자연을 닮으려는
지고지순한 바다향기가 느껴진다.

지금도 바다 한가운데
눈먼 어부가 홀로 서 있다.

길이 아닌 곳에 길을 만들어야 할 때도 있습니다.
흔한 길을 갈 수 없는 아버지처럼……

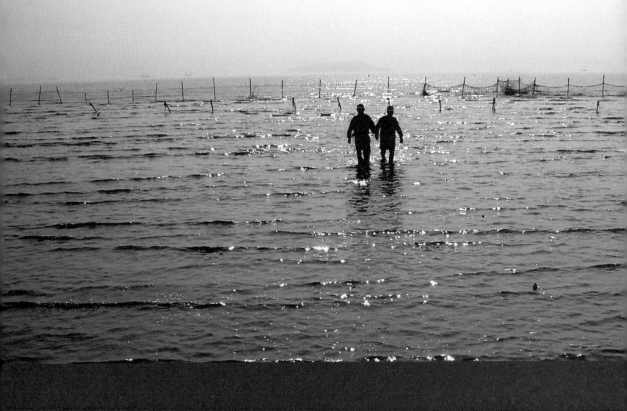

Part 1 아버지의 바다

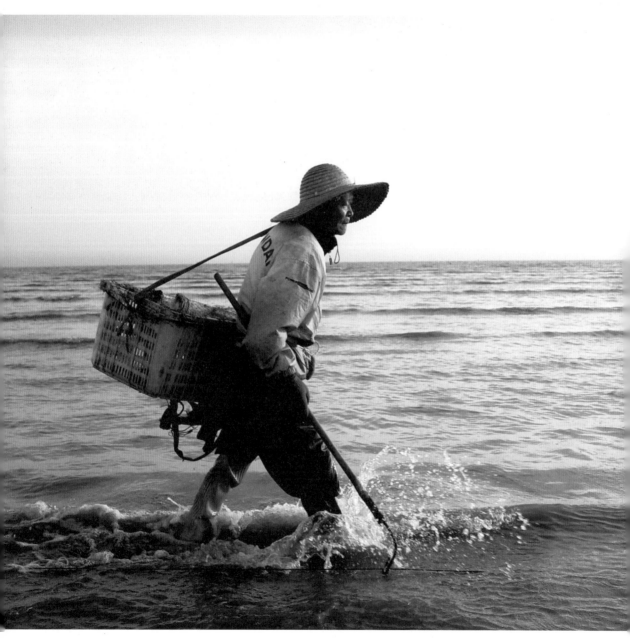

내 아버지는 당뇨 합병증으로 8년 전 눈을 잃었다.
난 아버지를 따라다니며 아버지의 삶을 기록한다.
이 일을 시작한 지 꼭 3년째다.

집으로부터 10리나 떨어져 있는 어장으로
물고기를 잡으러 나가는 것이
아버지의 유일한 희망이다.

지팡이 끝 쇠갈고리 하나에 온몸을 맡기신 채…….

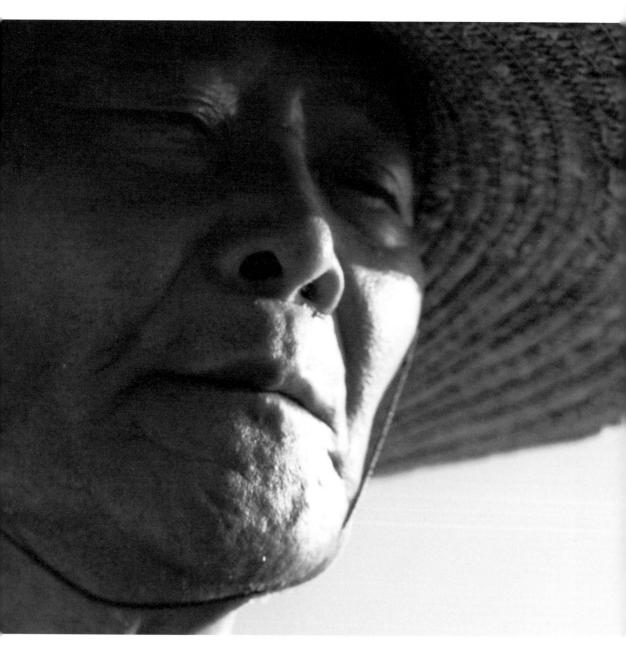

아버지는 시력을 잃게 되자 오랫동안 정신적 공황 상태에서

벗어나지 못하셨다. 몇 달 동안 방에서 나오시질 않았고, 열흘 넘게

방문을 안으로 걸어 잠근 채 곡기를 끊기도 하셨다.

그 동안의 인생 역정이, 아버지의 감은 눈앞에 펼쳐졌을 것이다.

대장장이, 목수, 뻥튀기 장수, 운전사…….

그 일들은 모두 '눈'이 있었기에 가능한 것들이었다.

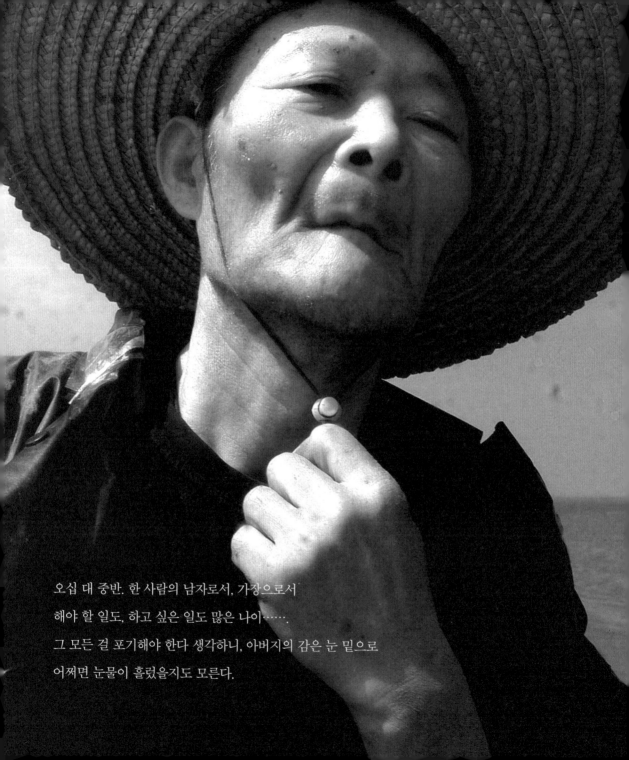

오십 대 중반. 한 사람의 남자로서, 가장으로서
해야 할 일도, 하고 싶은 일도 많은 나이…….
그 모든 걸 포기해야 한다 생각하니, 아버지의 감은 눈 밑으로
어쩌면 눈물이 흘렀을지도 모른다.

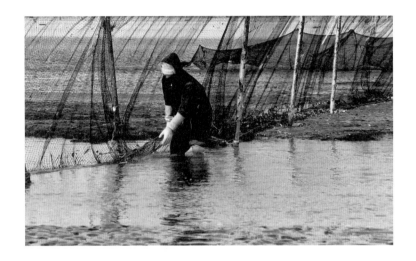

아버지가 절망을 딛고 세상으로 걸어 나오시게 된 건
어머니의 정성과 노력 덕분이다.

어머니를 따라나서 아버지가 바다에서 처음 하신 일은 조개를 줍는
것이었다. 바람 소리, 파도 소리에 귀 기울이며 바지락, 동죽,
소라로 광주리를 채워가자 마음속 절망감도 조금씩 옅어져 갔다.

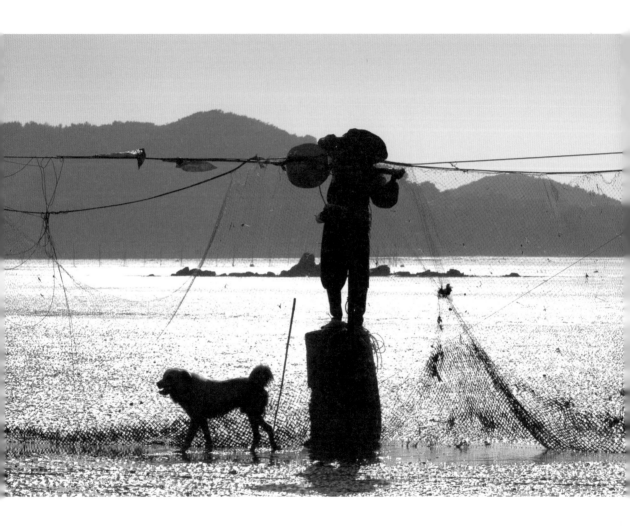

어머니의 격려와 보살핌으로 얼마 안 있어 아버지는
삶에 대한 자신감을 회복하셨고, 바다로 발길을 돌리셨다.
아버지에게 한 가닥 빛이 되는 것은 오직 바다뿐이었다.

처음엔 버려진 어장을 손질하셨다. 우럭이며 놀래미 등이
쏠쏠하게 잡히니 살림에도 제법 보탬이 되었다.

바닷일에 보람을 느끼신 아버지는 어장을 넓혀 나가셨다.

눈먼 아버지에게 바닷일은 위험천만한 것이어서

모두들 불안해하며 말렸지만, 그 누구도 아버지의 의지를

꺾을 수는 없었다. 어장에 박아 놓은 말뚝과 그 사이에 쳐둔 그물은

오랜 산고 끝에 태어난 아버지의 또 다른 자식인 셈이었다.

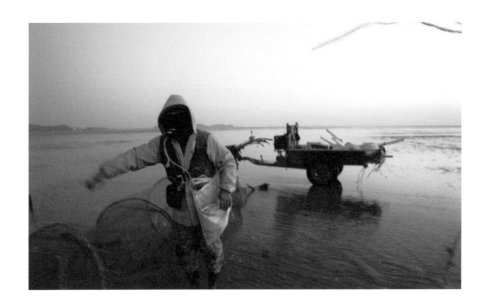

폭풍이나 겨울철 성에 때문에 그물이 찢어지거나 말뚝이 부러지면
아버지의 걱정과 상심은 이만저만 큰 게 아니었다.

그 모습이 안쓰럽고 마음 아파 아버지 몰래 바다에 나가서 찢어진
그물을 손질해 놓기도 했지만, 아버지의 정성에 비할 수는 없었다.

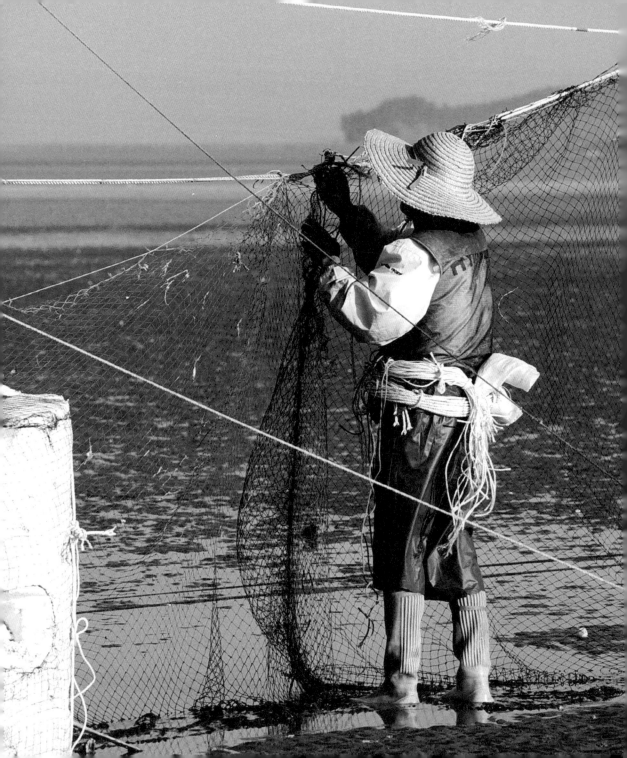

천신만고 끝에 완성된 아버지의 어장.
그곳은 아버지의 삶이 한 번 묻히고 또 한 번 새로이 태어난 곳이다.
어장의 그물 마디마디에는 눈먼 아버지의 회한과, 뜨거운 눈물과,
다시 시작한 삶에 대한 환희가 배어 있다.

이제 아버지에게 바다는 삶의 전부이다.

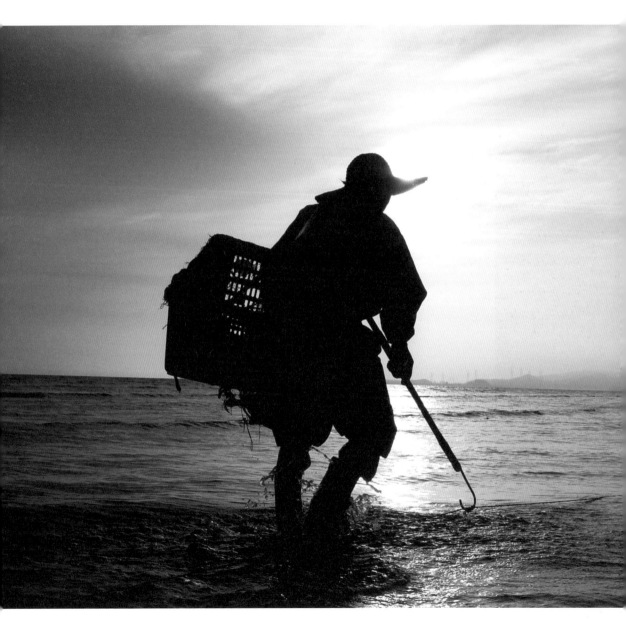

난 아버지가 바라볼 수 있는 유일한 세상인 이 바다를
'아버지의 바다'라 부른다.

우리 남매들이 어렸을 적,
아버지는 동네 사람들로부터 '대장님'이라 불렸다.
그때만 해도 난 아버지가 군대에서,
혹은 싸움판에서라도 대장인 줄 알고 의기양양했다.
동네 친구들도 그렇게 생각했는지,
나를 함부로 대하지 않았다.
아버지가 대장장이이기 때문에 '대장님'이라 불렸다는
사실을 알게 된 것은 꽤 한참 뒤의 일이다.

1969년 3월 아버지 스물여덟

26

나에게, 그리고 4대째 이곳에서 살고 있는 우리 가족에게
섬 생활은 그다지 특별한 것이 아니다.
하지만 젊은 피를 잠재우고 갯벌에 뛰어드는 일이
그리 쉬운 것만은 아니었다.
더군다나 달콤한 유혹과 환락으로 가득한
도시생활을 경험해 본 나에게는 더욱 그랬다.

2003년 3월 내 나이 스물여덟

'효자'라는 말은 당치도 않다.

눈먼 아버지를 돕겠다고 다시 고향땅을 밟았지만,

섬에서만큼은 아직도 아버지의 지혜에 기댈 수밖에 없는

어린아이에 불과하다.

모든 걸 견뎌야 어른이 될 수 있다고

아버지는 늘 말씀하신다.

오늘도 어른이 되기 위해,

바다를 향해 첫발을 내딛는다.

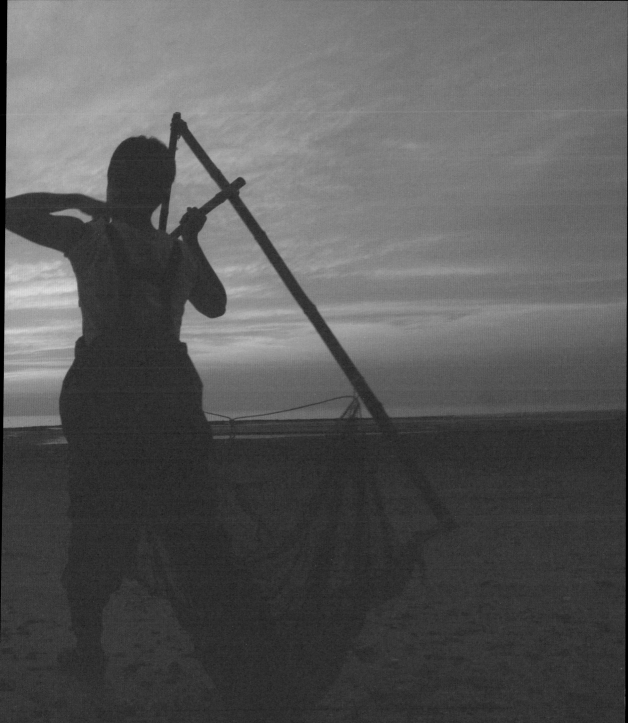

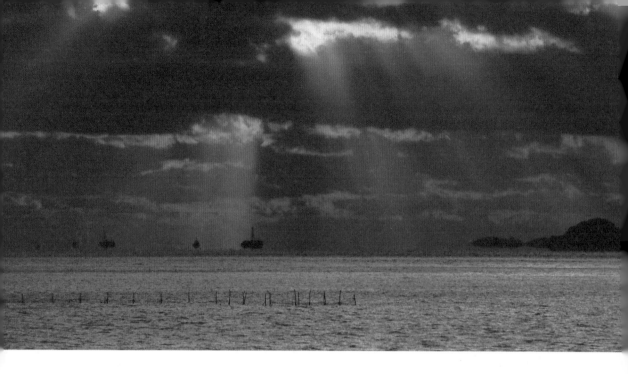

누구나 말한다.

행복하게 살고 싶다고.

우리는 늘 고민한다.

어떻게 살아야 행복한 것일까?

좀 더 넓은 세상에서 마음껏 뛰어볼까?

돈 좀 실컷 쓰고 살았으면!

복권은 언제나 당첨될까?

늙어 죽을 때는 후회 없이 웃어야 할 텐데…….

그 많은 고민에도 불구하고,
어쨌든 우리는 행복이라는 것의 초점을
'가족'이라는 두 글자에 맞추었던 것 같다.

다들 자기 인생이 중요하다지만
생명을 나누어주신 부모님께
내 삶을 조금이라도 되돌려 드려야 한다고
나는 생각했다.

착각

경운기를 몰고 아버지를 마중 나가 함께 집으로 돌아오는 길이었다.

무심코 경운기 뒤쪽을 돌아보았는데,

아버지가 하늘을 향해 두 팔을 벌리고 앉아 계셨다.

"아버지 뭐하세요?"

"기도해."

"무슨 기도?"

"경운기 사고 없이 무사히 데려다 달라고 말이야."

난 지금까지 내가 운전을 잘해서 사고 없이 다니는 줄로만 알았다.

이제 보니 순전히 내 착각이었다.

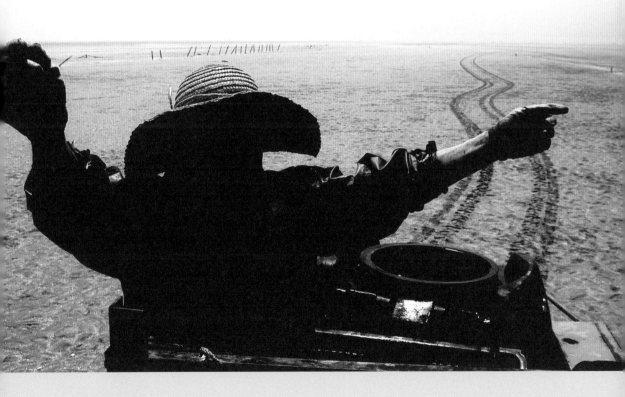

바다에 나가시기 시작할 무렵,
아버지에게 바다를 걷는다는 것은 두려움 그 자체였다.
그래서 준비한 것이 바로 '생명줄'.

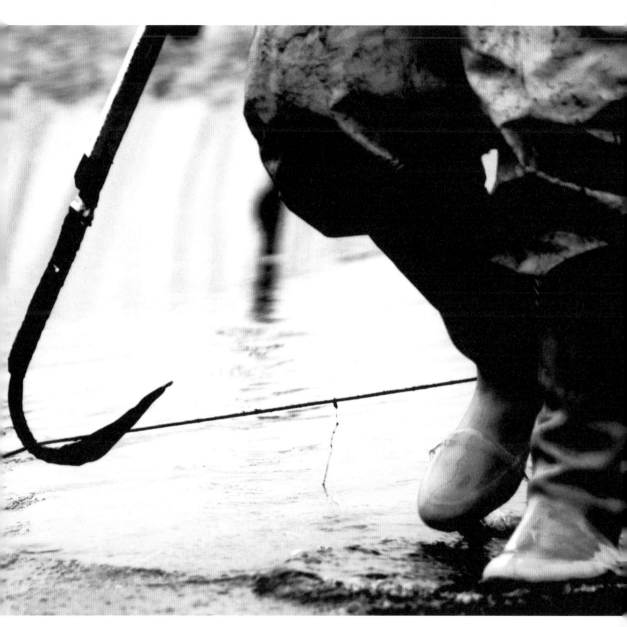

집에서부터 바다에 쳐둔 그물까지는 자그마치 10리.

8km의 길고 튼튼한 줄이 필요했다.

튼튼한 줄은 무게가 많이 나가 지팡이로 이동하기에 힘이 들었고

가볍고 얇은 줄은 바다에 떠다니는 해초더미조차 견디지 못한다.

우선 그물가게를 찾아 가벼우면서도 질기고,

갈고리에 쉽게 걸리지 않도록 표면이 매끄러운 줄을 골랐다.

우리는 집에서 어장까지 그 줄을 길게 연결했다.

아버지는 쇠갈고리로 줄을 훑으며 집과 어장을 안전하게

오갈 수 있게 되었다.

하지만 그렇게 골라낸 줄마저도 쇠갈고리와 '생명줄'의 마찰열로 인해,

얼마 못 배기고 끊어지고 만다.

바다로 나가시던 도중에 몇 번 줄이 끊어져

삶과 죽음을 오가던 아버지를 보기도 했기 때문에

늘 긴장을 늦출 수가 없다.

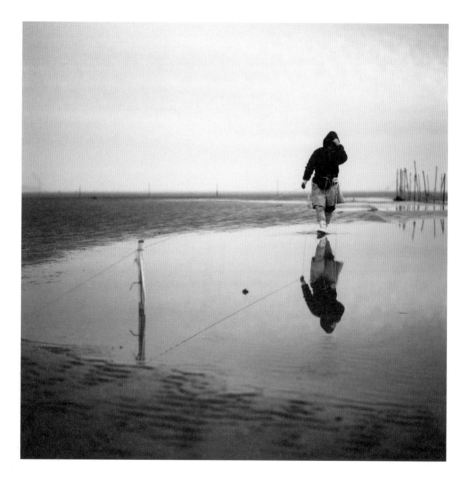

사람들에겐 보잘것없는 나일론 줄에 지나지 않지만,

아버지에게 이것은 소중한 생명줄이다.

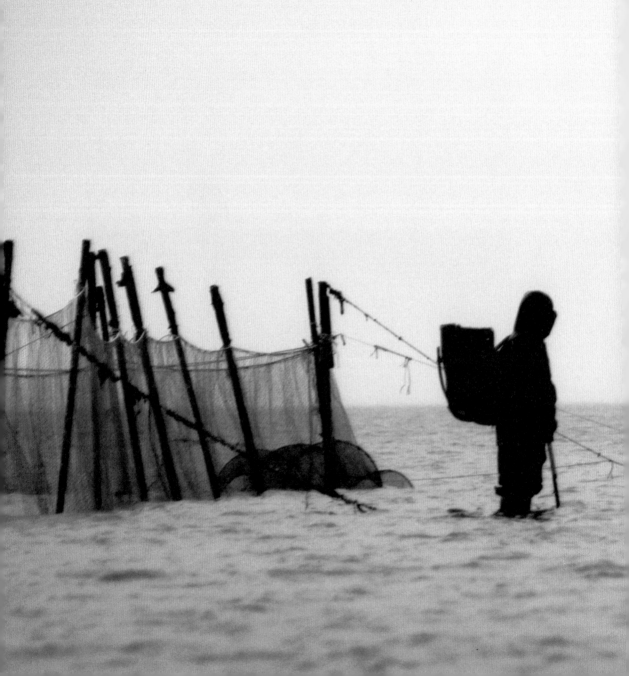

아버지는 바닷길이 나기 한 시간 전부터 채비를 마치고
마당에 앉아 계신다. 아직 시간이 넉넉한데도 출발을 재촉하시고,
급기야는 먼저 앞장을 선다. 물이 다 빠져나가 버리면
그물에 걸린 물고기들이 더러 죽기도 하기 때문이다.

아버지의 깊은 염려 덕에 살아 돌아오는 물고기가 많기는 하지만,
바다보다 30분 앞서나간 아버지는
바다가 길을 내줄 때까지 30분은 더 서 계셔야 한다.

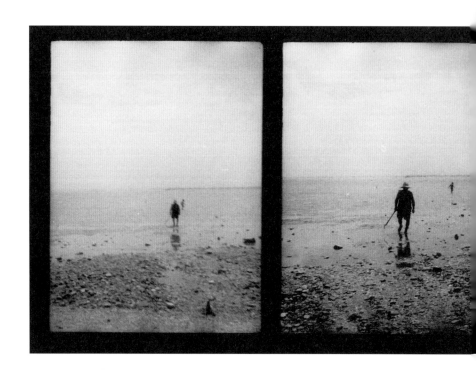

하루에 두 번, 보통 낮과 새벽에 썰물이 된다.
그 중 낮에 서너 시간씩 바닷일을 하시는 아버지.
언젠가 한 번은 밀물 때가 가까워지는 바람에
찢어진 그물을 미처 손보지 못하고 들어오셨다.

그날 밤, 아버지는 찢어진 그물 걱정에 밤새 뒤척이시다가,
가족들이 곤히 잠든 사이 혼자 바다에 나가셨다.
그날 생명줄이 끊어진 것도 모르신 채.....

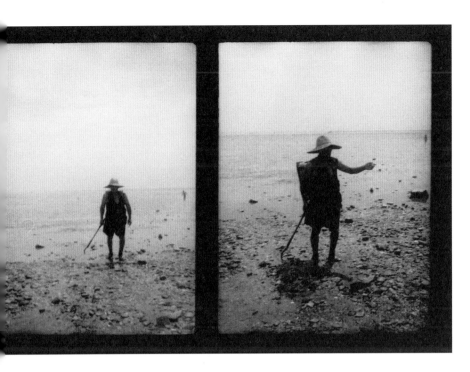

아버지가 생명줄을 찾으시느라 허둥대는 사이에

밀물이 들어오기 시작했다.

다행히 새벽 작업을 나왔던 이웃의 도움으로 목숨은 건지셨지만,

그 일은 아버지에게도, 가족들에게도, 다시 떠올리고 싶지 않은

끔찍한 기억이 되었다.

그렇게 험한 고비를 여러 차례 넘기시더니,
아버지만의 눈먼자의 지혜가
하나 둘씩 쌓여갔다.
이젠 이마에 닿는 햇볕과 두 뺨에 스치는 바람만으로도
집과 어장의 방향을 가늠하신다.
그리고 도중에 생명줄이 끊어져 있더라도 갈고리를 휘둘러
끊어진 부분을 찾아 다시 이으시기도 한다.

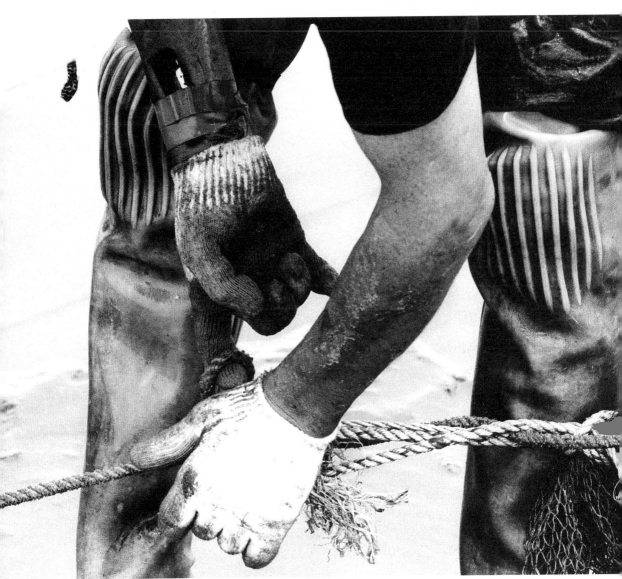

가만히 기다리는 일은 쉽지 않다. Jawoo

바닷일에서 체득한 지혜는

목숨을 담보로 얻은

아버지에겐 절실하고도 소중한 것이다.

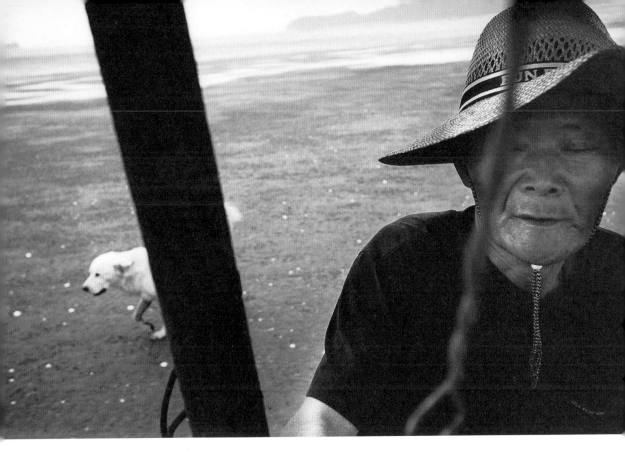

한동안은 아버지를 경운기에 태우고 다녀보기도 했다.

하지만 아버지는 경운기 타는 걸 그다지 반기지 않으신다.

경운기 역시 아버지의 의지를 빼앗는

방해꾼에 지나지 않기 때문이다.

때론 그냥 지켜보는 것,

그게 더 필요할는지도 모른다.

그래서 이젠 바다 가까운 곳까지만 아버지와 함께 간다.

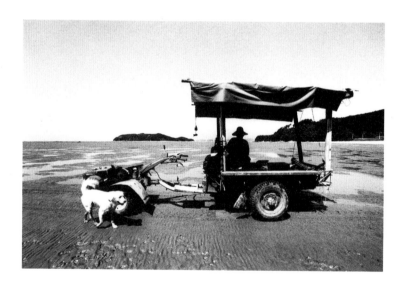

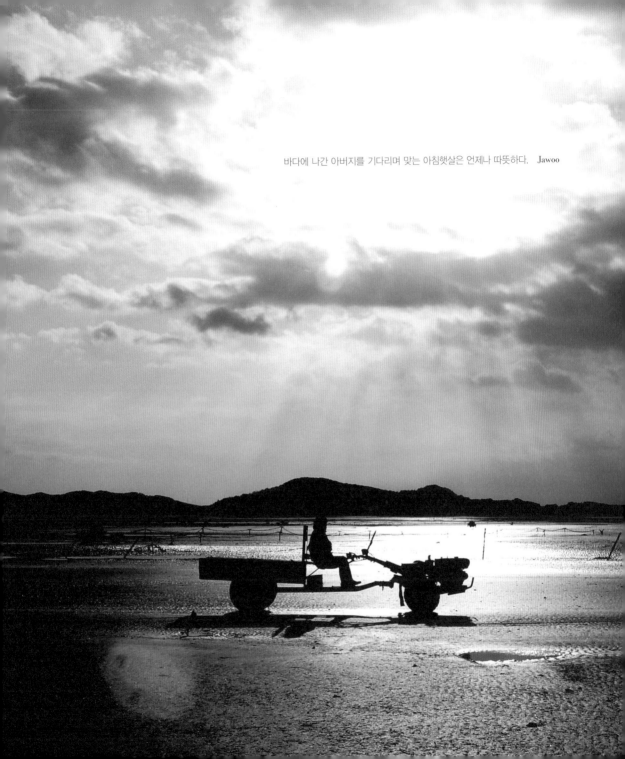

바다에 나간 아버지를 기다리며 맞는 아침햇살은 언제나 따뜻하다. Jawoo

간혹 주위 사람들이 아버지 고생 좀 그만 시키라고 한다.
그럼에도 난 아버지가 하시는 대로 그냥 지켜볼 뿐이다.

그것이 내가 아버지를 사랑하는 방식이다.

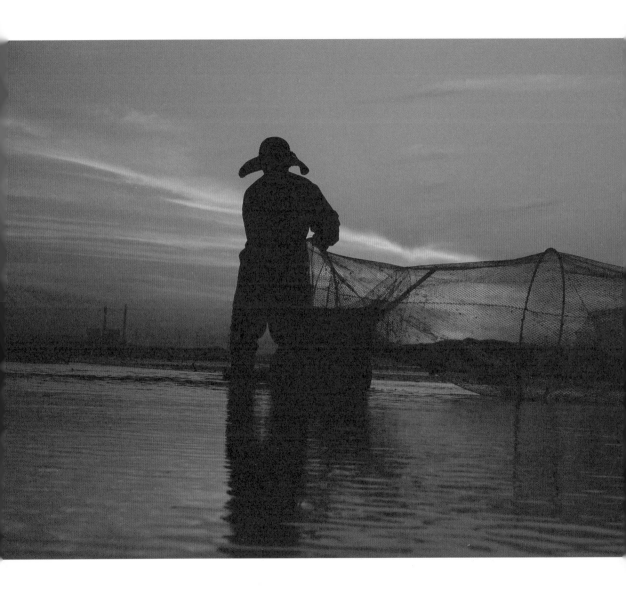

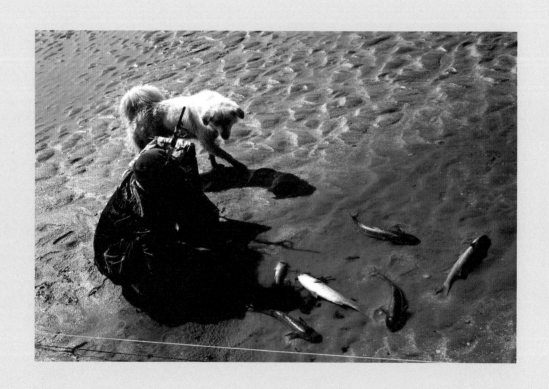

물고기를 살려야 해

내가 바다로 아버지를 마중 나가는 날엔

경운기에 실려 있는 커다란 물통에 펄떡이는 물고기들을 담아

산 채로 집까지 운반할 수 있다.

하지만 아버지 혼자서는, 물고기를 광주리에 담아 오실 수밖에 없기 때문에

날이라도 건조할라치면 그놈들이 집까지 살아서 올 리 없다.

어느 날, 일 때문에 늦게 마중 나간 나는, 또 눈물을 흘리고 말았다.

바닷물은 이미 들어오고 있는데 서둘러 뭍으로 나올 생각은 안하시고

작은 웅덩이에 쪼그려 앉아 물고기들을 살려내고 있는 아버지의 모습에…….

추운 겨울에도 아버진 바다로 나가신다.

다른 이들은 바다에 나갈 때,
눈 부위가 뚫린 도둑놈 복면처럼 생긴 모자를 착용하지만
아버지는 구멍 없이 막힌 모자를 쓰신다.
찬바람이 들어오지 않아
눈도 시리지 않고 그게 더 좋다 하신다.

남들은 그 모습을 보고 깜짝 놀라 도망치지만
아버지에게는 둘도 없이 좋은 모자다.

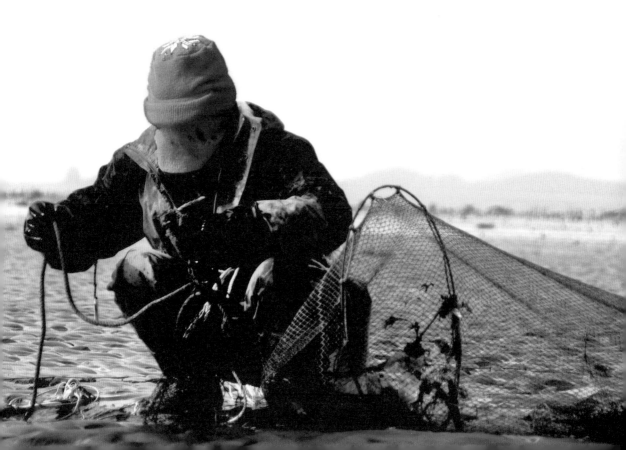

아버지는 손의 감각으로 사물을 이해하신다.

모든 일을 직접 손으로 만져가며 익히고 해내는 아버지에겐

영하 십도가 넘는 아주 추운 날에도 맨손 작업은 불가피하다.

혼자 장갑 낀 손이 부끄러워

나 또한 벗긴 하지만, 쓰라릴 정도의 파고드는 통증에

채 몇 분을 못 넘긴다.

그럴 땐, 부끄러운 두 손을 어디 둘지 몰라

공연히 혼자 허둥거린다.

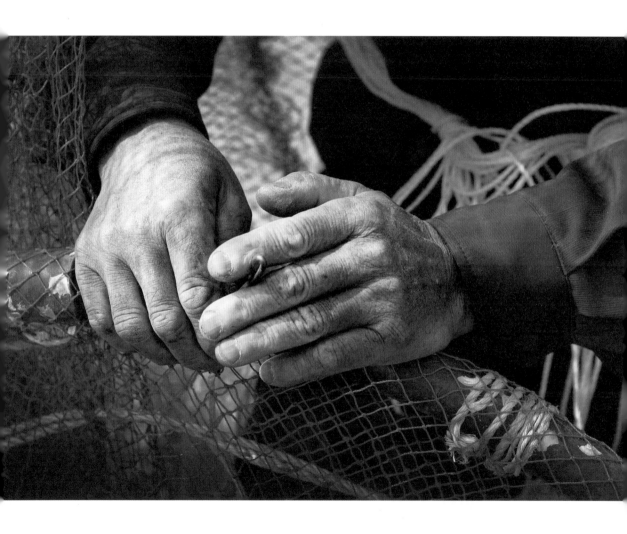

거의 대부분 장갑을 끼지 않으시지만,
손으로 만져봐서 물이 반쯤 얼었다 싶은 날에는
아버지도 호주머니에서 장갑을 꺼내신다.
양쪽 장갑의 색깔이 다르다는 것도 모르신 채…….

뭐니 뭐니 해도 아버지에게 가장 큰 기쁨은 수확이다.
우럭, 농어, 망둥이…….

어느 날은 기대 이상의 큰 수확을 거두기도 했다.
50관. 자그마치 200kg이다.
지나가다 본 구경꾼들이
더 기뻐 손뼉 치며 말한다.
재수가 억수로 좋다고.

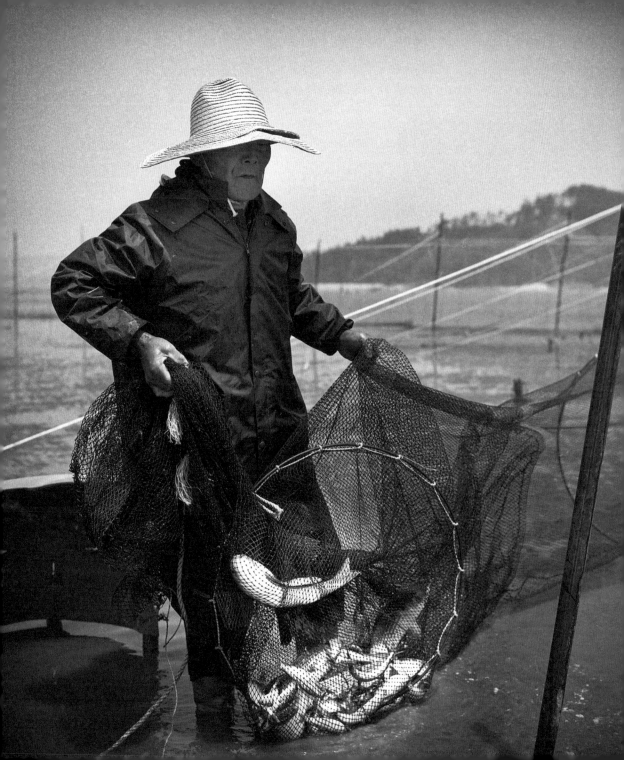

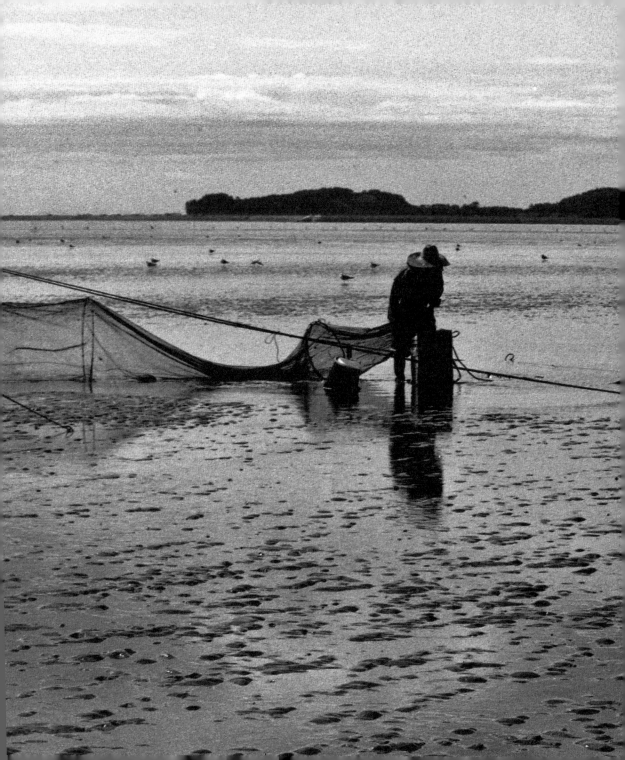

그러나 그것은 어쩌다 찾아온 행운이 아닌

아버지가 겨우내 칼바람과 겨루고

수십 번의 헛손질 끝에 간신히 건져 올린 땀의 보상.

해빙에 묻힌 그물을 꺼내려

손에서 갯벌 썩은 내 나도록 파헤쳤던

아버지의 피와 땀이 밴 결실이다.

겨울철은 해빙 때문에 말썽이다.

해수면이 얼어붙으면서 해빙이 그물을 통과하게 되면

남아나는 그물이 없을 정도로 어부들에겐 치명적이다.

아버지의 그물도 일부가 찢어졌다.

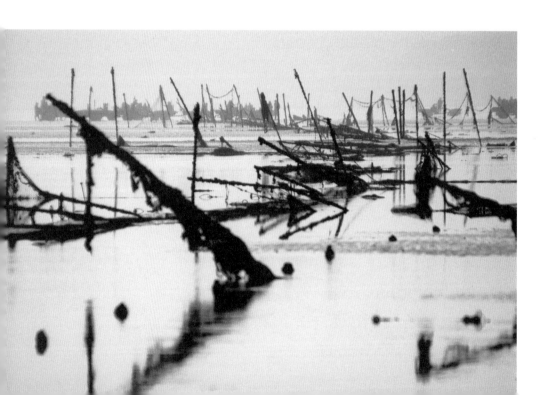

잠시 속상해하시던 아버지.

그러나 곧 그물 손질을 계속하신다.

고기를 건져 올리며 한껏 웃었던 날들을 기억하며...

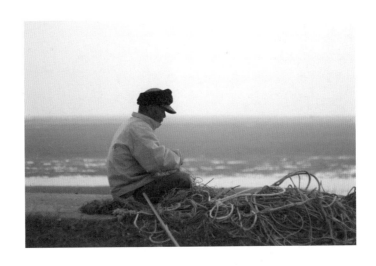

바다 저편에서 아버지가 돌아오신다.

걸음은 가볍지만 어깨는 처져 보인다.

오늘은 고기가 별로 없나 보다.

그렇다고 상심하실 아버지가 아니기에

난 말없이 먼발치에서 지켜만 본다.

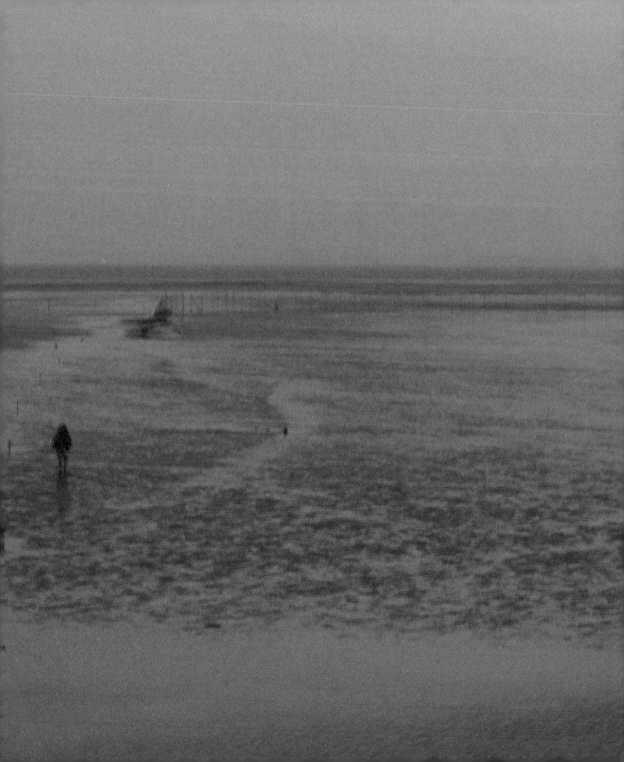

장마철이나 한 달에 사나흘씩 찾아오는 소조기* 때,
혹은 폭풍이 심하거나 겨울철 해빙 때문에
어장이 손쓸 수 없을 정도로 망가졌을 때
아버지는 바다에 나가실 수가 없다.
바로 그 시간을 아버지는 견디기 힘들어 하신다.
가족들이 모두 일이 바빠 말동무도 해드리지 못하니,
아버지는 온종일 방안에서 혼자 지내셔야 한다.

시력을 잃기 전 손으로 뭔가 만드는 걸 좋아하시고
그림에도 소질을 보이셨던 아버지.
뭐라도 만들어 보시라고 찰흙과 지점토를 구해다 드렸다.
그런데 그건 손에 자꾸 묻어 싫다 하신다.

생각 끝에 조심스럽게 노트를 사다 드렸다.
아버지라면, 내가 볼 수 없는 무엇인가를 그려내실 것 같았다.
난 고작해야 눈에 보이는 걸 그리는 것이 전부지만,
아버지는 남모르게 마음속에 가두어 두신 무엇인가를
꺼내어 보여 주실 수 있을 것 같았다.

며칠 후 노트를 들춰 보니,

거기엔 그림이 아닌 시가 빼곡히 들어차 있었다.

바다에 대한 아버지의 마음을 환하게

들여다볼 수 있는 그런 시였다.

예순이 훌쩍 넘은 연세에도 불구하고

아버지는 여전히 멋있는 로맨티스트다.

바다 1

누가 만들어 놓았는지 얼룩진 바닷길에
멀리서 들려오는 뱃고동 소리 갈매기 떼 소리
외로운 내 마음을 달래주네.
들려오는 파도 소리 가슴은 시원하게 느낀다.
그물에 무엇이 기다리고 있나,
기대감 속에 가슴 설레네.
생명의 줄 오늘도 안전하게
보존되어 있기를 기원하네.

바다 2

확 트인 바닷길을 활기차게 가노라면
울부짖는 파도 소리 그물 옆에 있다네.
설레는 마음으로 그물 뿔뚝 드니
푸드득 소리 내 발걸음 가볍네.
쾅우리에 넘치게 지고 오는 발걸음
힘이 생기네.
멀리서 들려오는 스피커 음악 소리
나를 반기네.

· 뿔뚝 : 통발(원통형 그물) · 쾅우리 : 광주리

66

바다 3

태풍이 지나간 험준한 바닷가

생명줄은 끊어지고 길 잃은 나그네 신세

수마가 할퀴고 간 자리에 어망 피해 크게 왔네.

인생의 길은 평화로운 것만은 아니라네.

아, 무거운 발걸음

내일을 생각하며 귀가하여

속상한 마음 술 한 잔으로 달래네.

태풍 지나간 험급한

생명 줄은 끊어지 길 잃은 나그네 신세 수마가 할퀴

어방크게 피해 왔네 인생 에 길은 평화로운

읽이라네 무거운 발음 내 일은 생각하며

식사시간

요즘 들어 부쩍 아버지의 볼이 많이 패였다.

하나씩 이가 빠져 나가 이젠 몇 개 남지도 않았다.

"이젠 입맛이 바뀌었나봐…별로야."

아버지께 달려가던 무김치가 부끄럽다.

이제 아버지께서 좋아하시는 음식은

흐물흐물한 배추 이파리와, 삭은 게장이 전부이다.

안타까운 마음에 좋아하시는 반찬을 가까운 곳에 놓아드리지만,

아버지의 젓가락은 그곳을 빗나가기 일쑤이다.

그것이, 아버지 곁에 머물 수밖에 없는 가장 큰 이유이기도 했다.

바다에 나가시지 못할 때는 자꾸 무언가를 하고 싶어 하신다.

아버지의 그 깊은 속을 다 알 수도 없고, 때론 말리고도 싶지만,

하고 싶은 일을 하실 수 있게 도와드리는 것이

내가 할 수 있는 전부일 것이다.

가끔은 일에 지쳐 잠시 쉬고 있을라치면,

창고 안에서 부스럭거리는 소리가 들린다.

'쥐라도 들어왔나?'

20분…30분…계속 들린다.

이상하다 싶어 창고로 달려 나갔다.

아니나 다를까, 아버지가 망치를 찾기 위해

30분째 헤매고 계신 소리였다.

나나 가족을 부르셨더라면 10초도 안 걸릴 것을,

피곤한 자식 쉬게 하시려고

아버지는 어둠 속에서 그렇게 내내 망치를 찾고 계셨던 것이다.

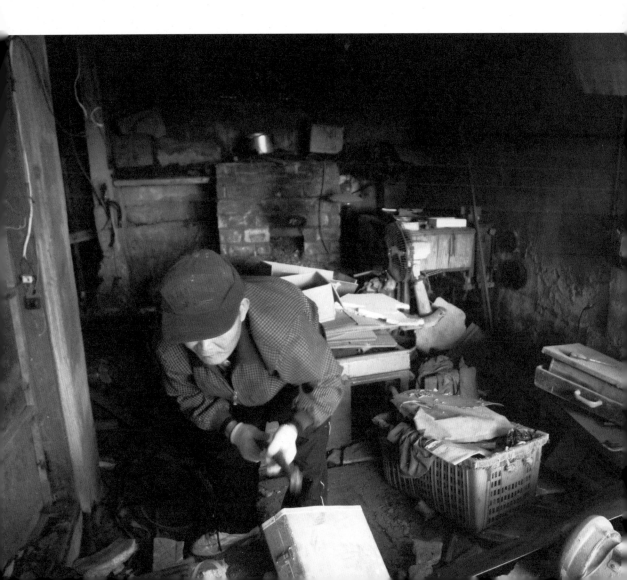

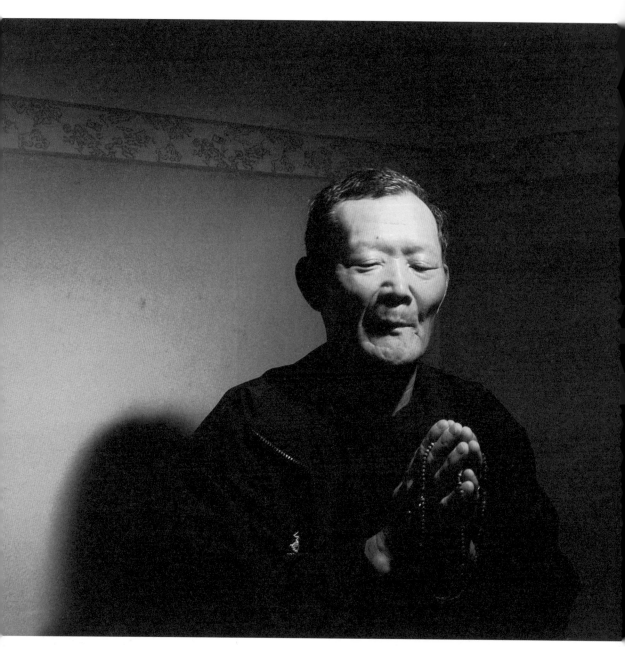

이런저런 상황 때문에 바다에 못 나가시면,

아버지는 방안에서 가부좌를 틀고 기도하신다.

무릎을 꿇는다는 건 아버지에게

하나의 형식에 불과하다.

아버지 발의 복사뼈 밑에는 혹이 하나 있다.

가부좌를 틀고 기도하는 시간이 하루 일과의 반을 넘다 보니

굳은살이 계속 차올라와 커다란 혹이 되어버린 것이다.

아버지는 이 혹을 가리켜

주님께서 천국으로 들어갈 수 있도록

찍어주신 도장이라고 하신다.

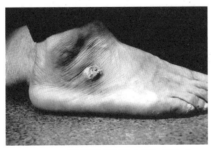

천국으로 들어갈 수 있는 도장 Jawoo

75

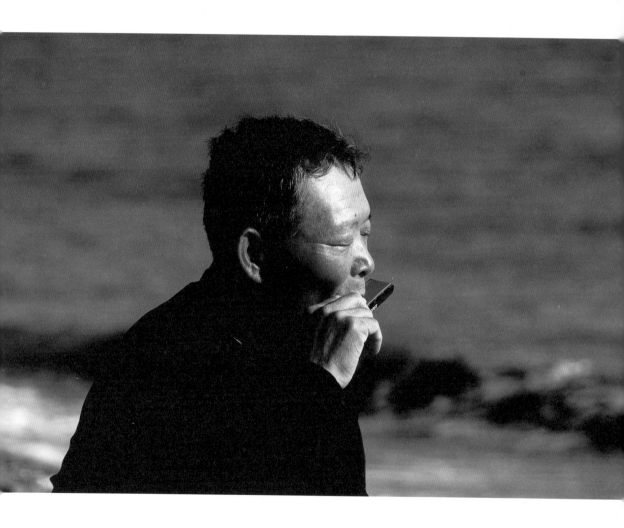

아버지께 하모니카를 선물했다.

어린 시절, 아버지께서 불어주시던 하모니카 소리가
어느 날 갑자기 그리워졌기 때문이다.
한동안 잊고 계셨던 하모니카를 손에 쥐어 드리니
아버지 입가에 환한 미소가 번졌다.

아버지는 일찌감치 바다에 나가 물때를 기다리며
하모니카를 부신다.
그때 아버지께서 즐겨 부시는 노래는
'클레멘타인'이다.

하모니카 소리가 길게 울려 퍼지면
바닷물도 천천히 길을 내어주기 시작한다.

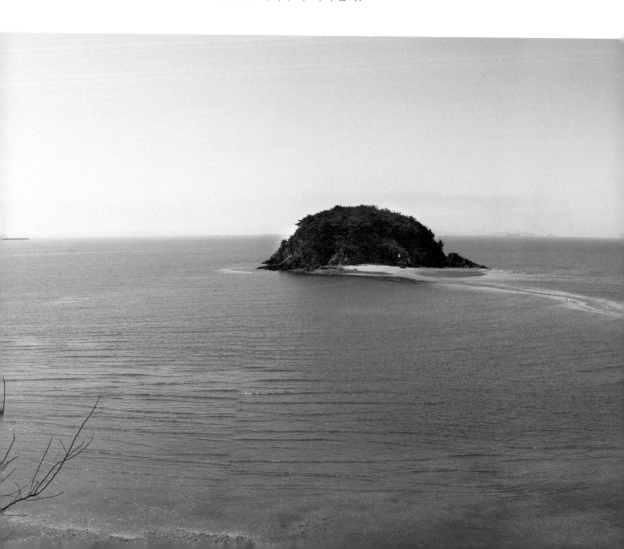

갯벌의 바닷물은 하루에 두 번, 들어오고 나가는 일을 반복한다.
하지만 조석에 따라 정확하게 들고 나기 때문에 이곳에 오랫동안
살아온 주민들조차 어장에 나갔다가 그 시간을 지키지 못해 낭패를
겪는 경우들도 있다.
조개를 캐다가도 밀물이 시작되면 더 잡고 싶어도 집으로 서둘러
돌아와야 하고, 늦잠을 자다가도 썰물이 시작되면 어김없이 일어나
어장으로 나가야 하기 때문이다.
자연의 섭리를 닮아가는 아버지를 보면 참 대단하다는 생각이 든다.

하지만 그물 손질이며 물고기 잡는 일에 몰입하시느라
뭍으로 돌아올 때를 가끔 놓치시곤 한다.
매일 시간 맞춰 아버지를 미리 마중 나갈 수 있으면
다행이지만,
그럴 수 없는 상황이라면 큰일이다.

그래서 생각해낸 것이 바로 스피커.
집 바깥에 커다란 스피커 두 대를 바다를 향하게 놓고,
아버지가 돌아오셔야 할 시간에 음악을 크게 튼다.
'아버지의 바다'에 음악이 울려 퍼지기 시작하면,
아버지도 집으로 돌아올 채비를 하신다.

도시인들은 승용차나 지하철을 타고 일터로 나간다.

선재도 사람들은 경운기를 타고 저마다의 일터인 어장으로

나가는데,

아버지의 출근 방법은 사뭇 다르다.

갯벌에 드리워진 긴 생명줄에 의지해

한발 한발 바다로 걸어가는 아버지의 뒷모습은 장엄하기까지 하다.

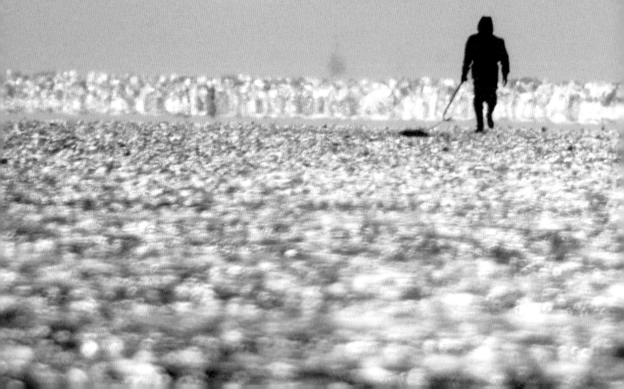

우리네 아버지들이 대부분 그랬겠지만,

내 아버지 또한 안 해본 일이 없다.

우리 다섯 남매가

큰 어려움 없이 성장하는 동안, 아버지 허리도

꼭 그만큼씩 휘어졌겠지.

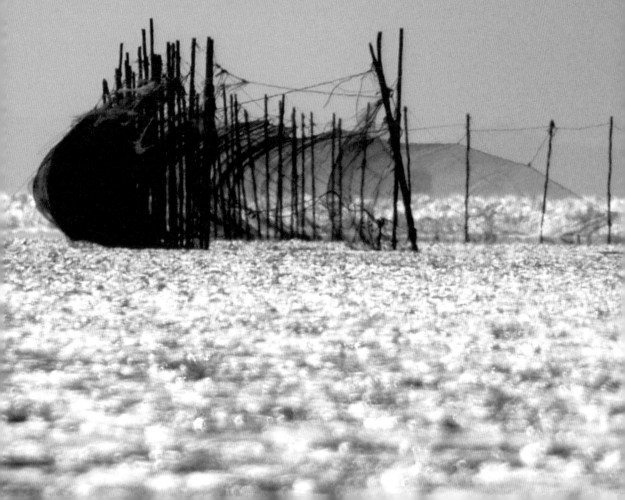

내가 섬을 떠나 대학에 다닐 때였다.

하고 싶은 것도, 갖고 싶은 것도 너무 많은 나이.

돈 쓰는 데 한참 정신이 팔려 있던 난,

선재도 집에서 한 달에 50만 원 정도 보내오는 생활비에

불평하기 일쑤였다.

자식놈 공부 잘하고 있나, 1년에 한 번쯤 들르셨던 아버지.

"애비 내려간다, 공부 열심히 하거라.

아, 연안부두까지 가는 버스가 몇 번이었지?"

"에이, 그냥 택시 타고 가세요. 5천 원밖에 안 하는데."

"아니다. 난 버스가 맘 편하다. 넌 얼른 들어가."

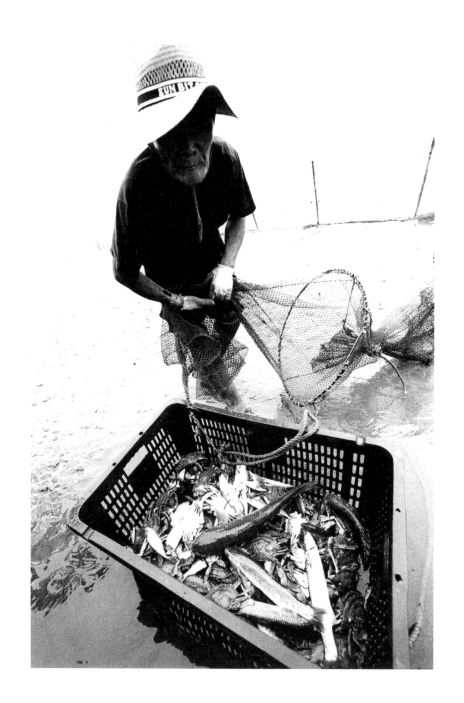

이미 백내장으로 시력이 나빠져 버스 번호도 가까이 가야만

볼 수 있는 분이 굳이 버스를 타고 가시겠다니.

고작 5천 원 때문에……, 한 끼 밥값밖에 안 되는 5천 원 때문에…….

정류장 앞에서 두리번거리며 서 계신 아버지를 보자

왜 그렇게 눈물이 나던지

끼익! 자동차 급정거 소리에 뒤돌아보니,

버스 기사가 아버지에게 삿대질을 해대고 있었다.

번호가 잘 안 보여 정류장으로 다가오는 버스로 달려가다

그만 사고가 날 뻔했던 것이다.

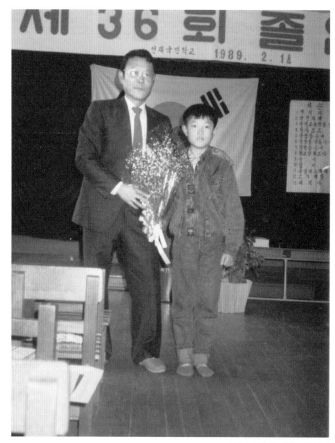

1989년 2월 선재분교 졸업식

뜨거운 화로 앞에서 망치질하며 허리가 휘도록 일해서

보내주신 돈을

그땐 왜 그렇게 헛되이 써버렸는지…….

지금도 가슴이 메어온다.

아직 시력이 남아 있었던 그때, 병원에만 제대로 모시고

다녔더라도

실명까지는 안 되었을 거라는 의사의 말에 가슴을 쳤다.

떠올리고 싶지 않은 그 시절을 생각하며

다시 한 번 머리 숙여 반성한다.

아버지… 미안합니다.

그리고 사랑합니다…….

발자국

아무도

내 발자국을 대신해줄 사람은 없다.

내 의지로 발을 떼었을 때,

그때라야 비로소…

내 발자국이 새겨지는 것이다.

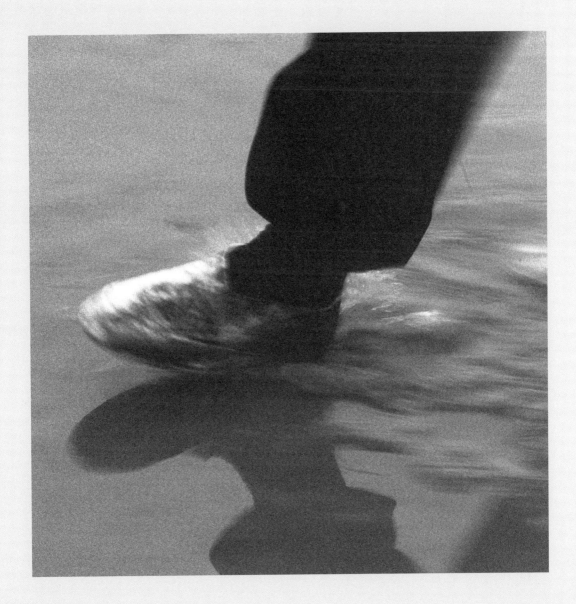

길,

이미 누군가에게 익숙해진 흔적.

길을 걷기는 쉽다.

가도 탈이 없다는 걸 그 넓이가 말해준다.

때로는 길이 아닌 곳에 길을 만들어야 할 때도 있다.

흔한 길을 갈 수 없는 아버지처럼 말이다.

그리하여

갯벌 위에 또 하나의 선을 긋는다.

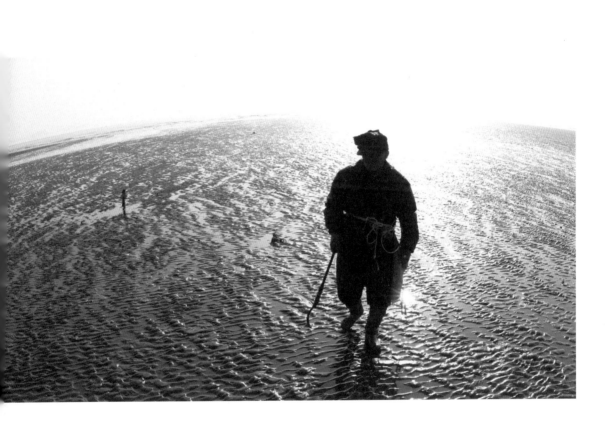

희망이란

본래 있다고도 할 수 없고

없다고도 할 수 없다.

그것은 마치 땅 위의 길과 같은 것이다.

본래 땅 위에는 길이 없었다.

걸어가는 사람이 많아지면

그것이 곧 길이 되는 것이다.

–루쉰의 《고향》중에서

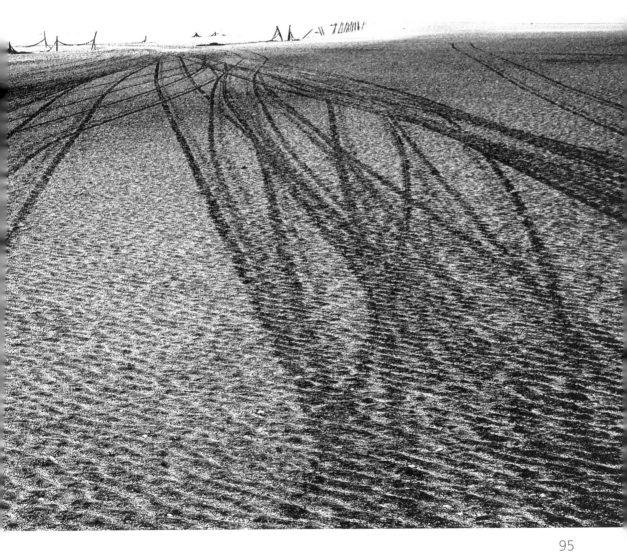

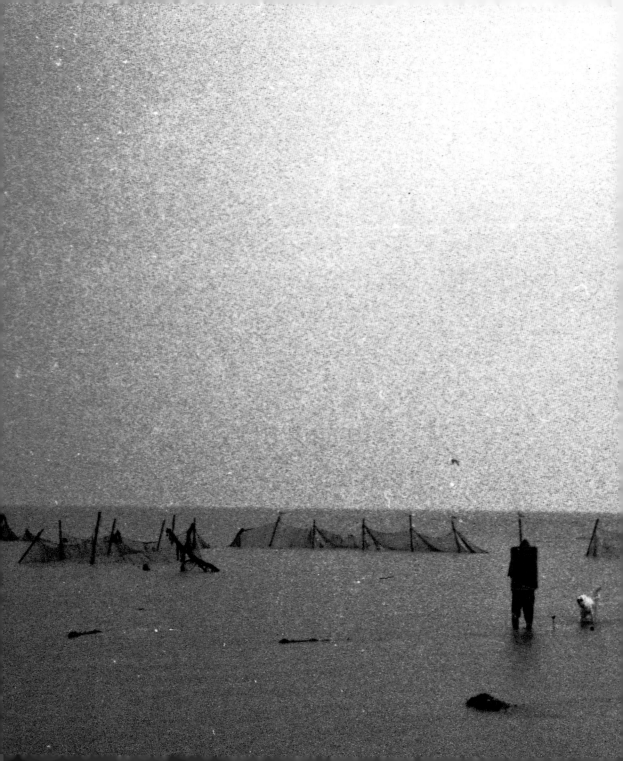

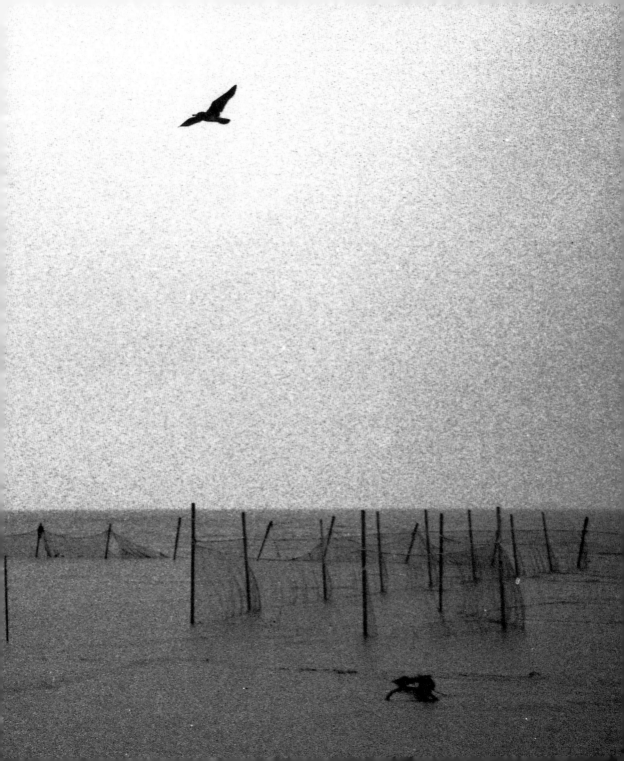

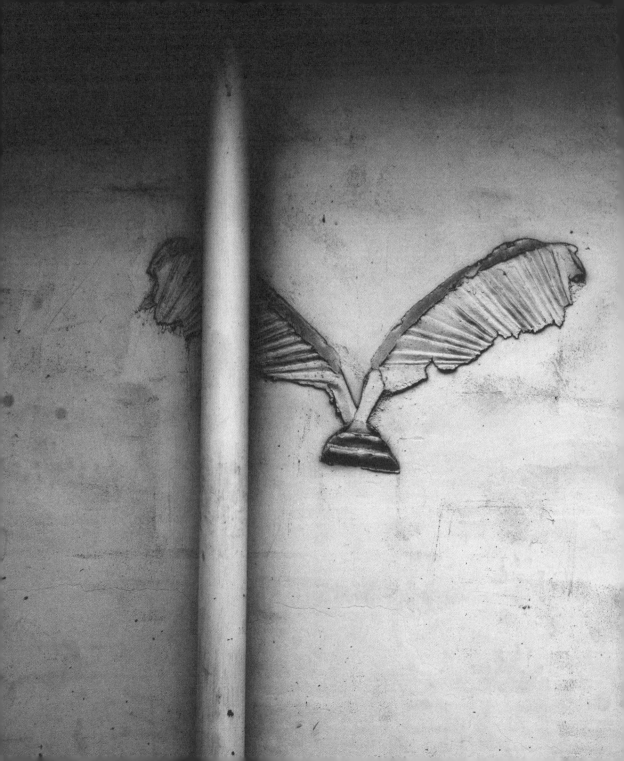

아버지의 날개 –

오늘 마을 근처를 지나다 벽에 그려진 아버지의 그림을 만나고 너무 반가웠다.
목수였던 아버지는 선재도에 많은 집을 지으셨는데 마지막엔 꼭 이런 흔적을
남겨 놓으셨다. 어렸을 적 벽화가 그려진 집들을 보며 아버지가 지은 집이라고
친구들에게 우쭐했던 기억이 있는데, 나이를 먹어 수십 년 지난 이 벽은 세월의
때가 더해져 쓸쓸해 보인다.
아마 요즘처럼 타일이나 소품이 없던 시절, 미장만 해놓은 흰 벽이 허전해서
도화지 삼아 그림을 그리셨나보다.
시멘트로 그린 날개. 이 섬에서 젊은 아버지도 지금의 나처럼 날고 싶었던 걸까?
고향땅에서 사진을 찍으며 파랑새를 찾고 있는 내 모습이 이 벽에 그려진 날개와
많이 다르지 않은 것 같다. 세월은 이렇게 흘렀지만 우리가 바라보는 곳이
비슷했다는 생각을 하니 가슴이 뭉클해진다.
아버지의 또 다른 날개를 찾기 위해 마을을 조금 더 어슬렁거려야겠다.

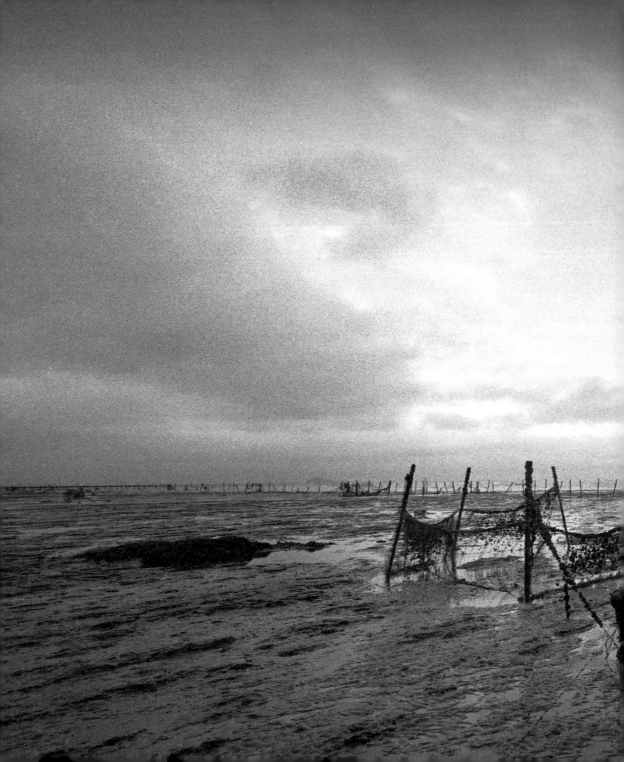

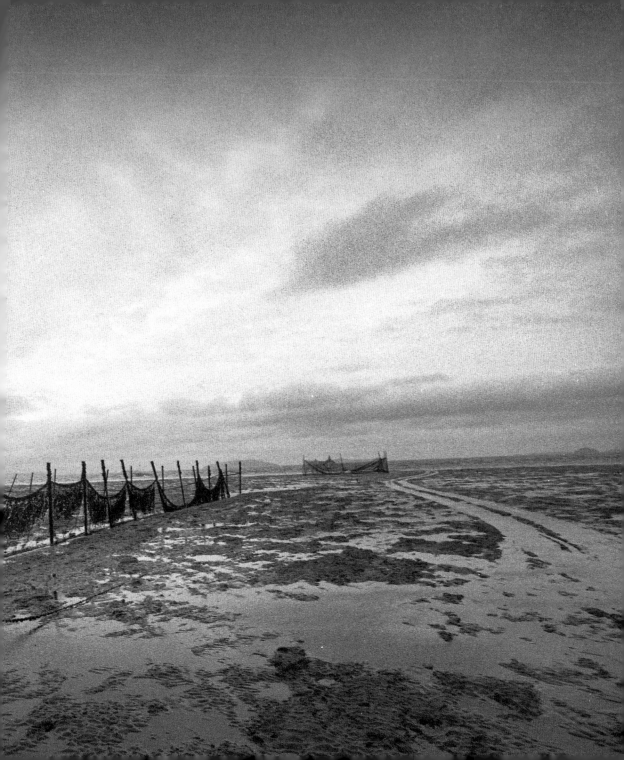

세상 수많은 개들 중에서 어쩌다 '바다'가 우리 곁으로
오게 되었는지……

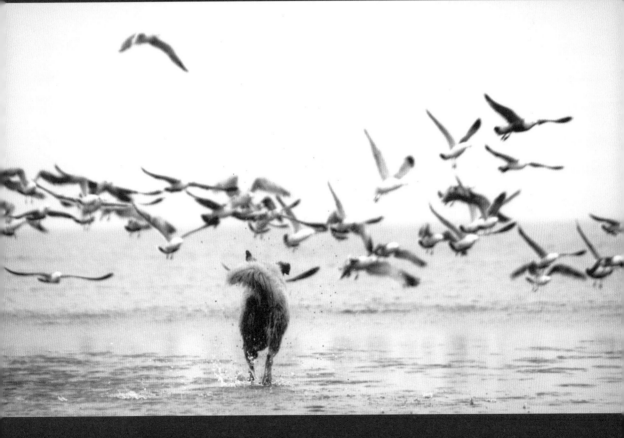

Part 2 '바다' 이야기

우리집에는 '바다', '향기', '소리'라는 이름을
가진 세 마리의 개들이 함께 살고 있다.
듬직한 맏이 '바다',
이제 시집갈 때가 된 둘째 '향기',
그리고 '바다'의 딸이기도 한
귀염둥이 막내 '소리'.

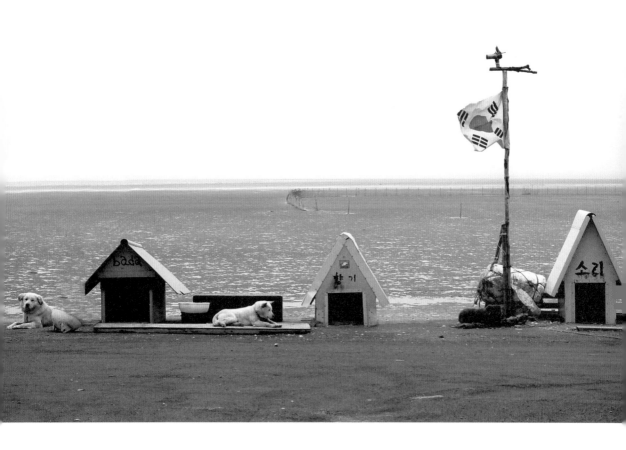

내가 어렸을 때 커다란 개 한 마리를 키웠다는 걸 제외하면
동물이 우리집에 거의 없었던 것 같다.
집안에 범띠가 두 명이나 있어서,
가축이 잘 안 될 거라는 것이 그 이유였다.
가족들이 그렇게 나오는 데에는 그만한 사연이 있다.
그 동안 우리집에서는 어릴 때 데려온 동물이
한 번도 건강하게 자란 적이 없었기 때문이다.

'바다'를 데려오기 전, 어른들의 반대가 무척 심했다.

가족들의 만류에도 불구하고
강아지를 여럿 낳았다는 동네 형님 댁으로 발길을 돌렸다.
소문대로 마당 곳곳에 어미를 짐작케 하는 개들이 보이고
이제 막 눈을 떴을 법한 새하얀 강아지들도 무리지어 있었다.
형님은 진돗개들 가운데서 한 달 전 태어난 순수한 혈통이니
마음에 드는 놈을 데려 가라고 너스레를 떨며 자랑을 했다.

"다 똑같이 생겼구나. 하늘에서 보내준 인연이 누구인지

알아보자. 이 형아 품으로 안겨보렴!"

신나서 뛰어든 놈을 품에 안고 아버지께로 달려갔다.

"아버지 선물이에요. 하늘에서 보내준 선물! 이름 좀 지어주세요."

"나를 따라 바다에 함께 나갈 놈이라니까, '바다'라고 짓자."

이렇게 이름 지어진 '바다'는 새로운 보금자리에서 우리 가족이 되었다.

'바다'는 아버지와 함께 바다에 나간다.

지팡이를 잡고 바닷일 나가시는 아버지에게 '바다'는 새로운 친구가 되어

길잡이 역할을 하기 시작했다.

누가 그렇게 하라고 가르치지도 않았는데,

아버지를 따라다니며 스스로 길잡이 역할을 하는 것이다.

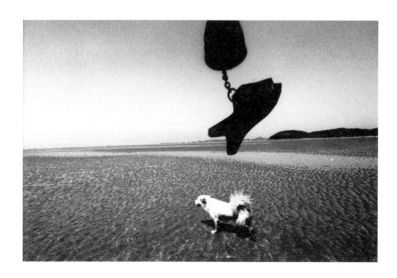

나중에야 알게 된 놀라운 사실은, 진돗개인 줄

알고 데려왔던 '바다'가

맹인 안내견으로 사랑 받고 있는 골든 리트리버

종의 혼혈이었다는 것이다.

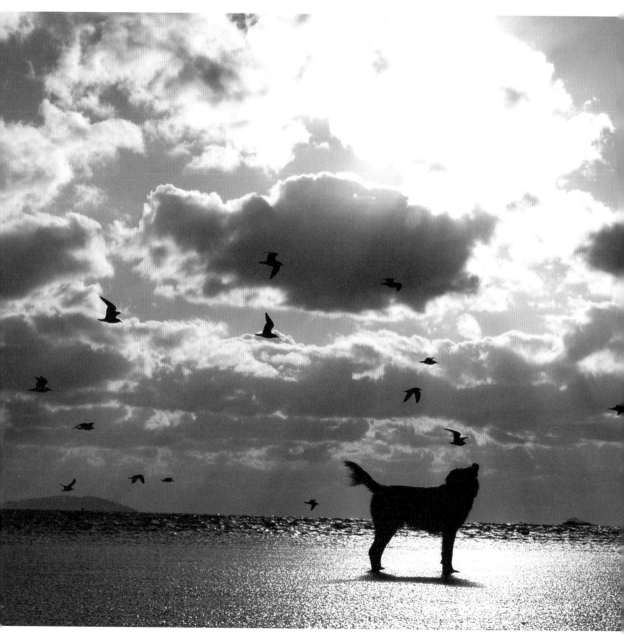

이것은 하늘에서 앞 못 보는 아버지를 위해 주신
커다란 선물임이 분명했다.

이름값을 하고 있는 것일까. '바다'는 하루가 다르게 바다 생활에
적응해 나갔다. 아버지 역시 '바다'의 든든한 후원자가 되어주셨다.
아버지는 어장에 '바다'를 데리고 나가 이것저것 일거리를
주시는가 하면, 물고기 잡는 방법도 가르쳐 주셨다.

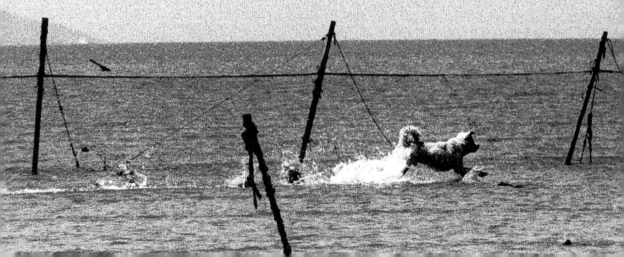

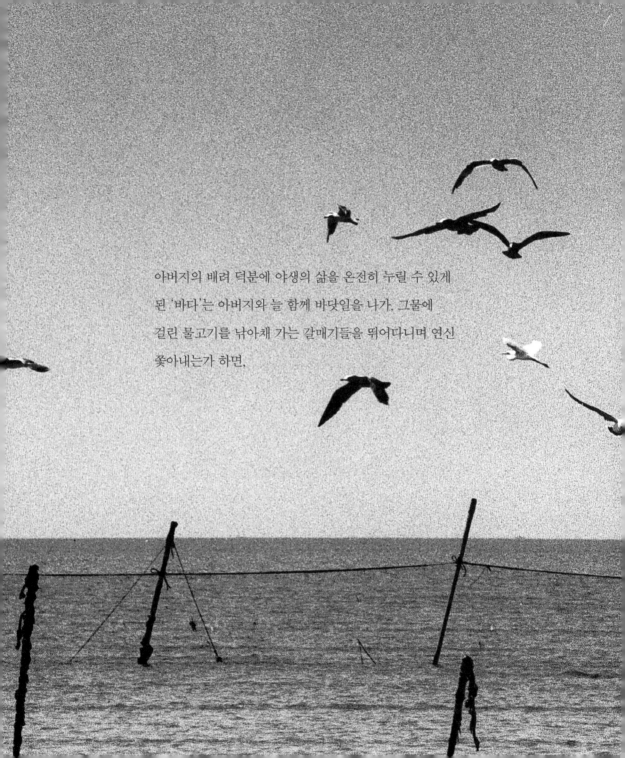

아버지의 배려 덕분에 야생의 삶을 온전히 누릴 수 있게
된 '바다'는 아버지와 늘 함께 바닷일을 나가, 그물에
걸린 물고기를 낚아채 가는 갈매기들을 뛰어다니며 연신
쫓아내는가 하면,

어딘가에서 미처 발견하지 못한 물고기를
물어오기도 하는 놀라움을 보여주었다.
뭐 가끔은 먹기도 하겠지만

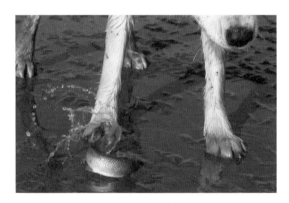

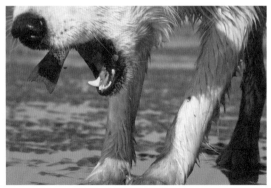

'바다'는 물고기를 무척 좋아한다.

그러자 아버지에게 고민이 생겼다.

'바다'가 아버지를 따라 다니면서부터

어망이 조금씩 가벼워지는 기분이라고 하신다.

도대체 모를 일이다.

'바다'가 아버지를 도우러 따라나가는 건지,

물고기 먹는 재미로 따라나서는 건지…….

하지만 아버지는 다 이해하신다.

장난기 많고, 더러는 방해꾼이기도 하지만,

'바다'는 아버지의 더없는 친구이기 때문이다.

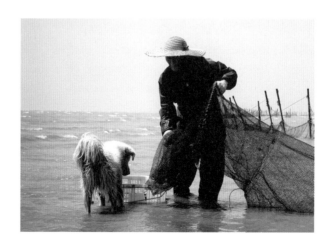

아버지 곁에서 도울 일이 없을 땐,

그물 위에서 늘어지게 낮잠을 자기도 한다.

이쯤 되니 '바다'라는 이름도 정말 잘 지었다 싶다.

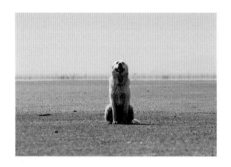

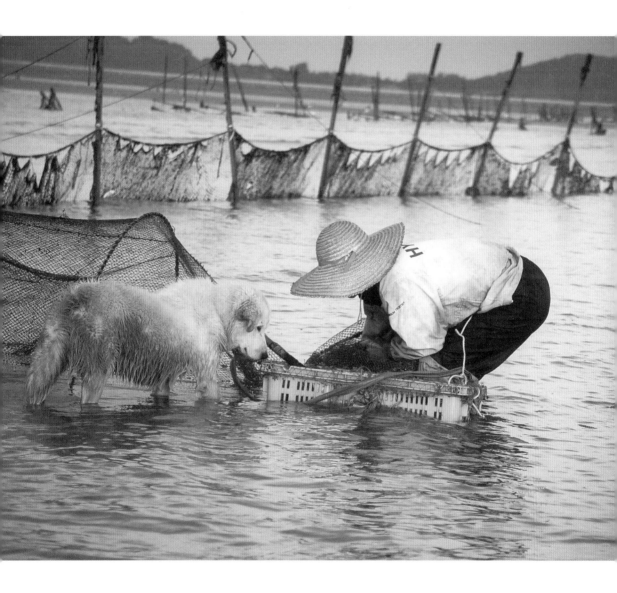

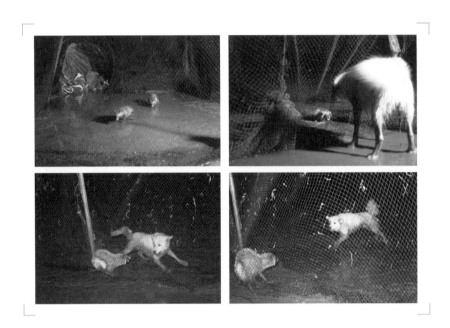

아버지를 따라 바다에 나가면

그물에 걸린 물고기를 낚아채 가는 갈매기들을 쫓고,

호시탐탐 먹잇감을 노리는 야생 너구리들을 근접 못하게 하는 일이

'바다'의 몫이다.

어느 날 그물이 모두 찢겨 물고기들이 그 구멍으로 다 달아난 사건이

있었다. 산기슭에서 내려온 야생 너구리 오소리들의 짓이었다.

다음날 아버지와 그물을 다 꿰매 놓았는데도 또 찢고 다 털어

갔다. 밤마다 이런 일이 벌어져 아버지는 깊은 시름에 잠겼었는데,

놀랍게도 어찌 그 마음을 알았는지 '바다'가 골칫덩이 야생동물들을

다 몰아내 주었다.

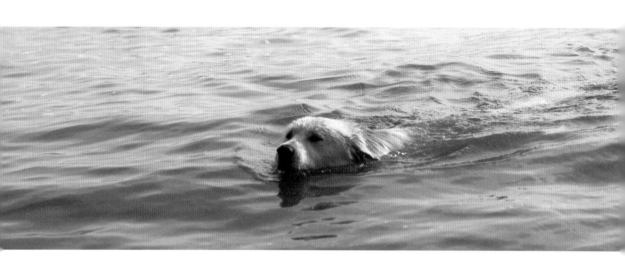

'바다'는 흔히 순수 혈통이라 부르며 떠받들다시피 하는
잘난 개가 아니다.
훈련소에서 맹인 안내 교육을 받은 적은 더더욱 없다.
그래서 더욱 놀랍다.

'바다'의 눈을 가만히 들여다보고 있으면 참 여러 가지
느낌들이 전해져 온다. 세상의 수많은 생명 중에서 어쩌다
우리 곁으로 오게 되었을까. 묵묵히 곁을 지키는 모습은
아버지가 우리에게 보여주신 한결같은 마음과 같았다. 이제
앞 못 보는 아버지에게 '바다'가 등불이 되어 주는 것 같아 더
사랑스럽다. 아버지는 '하늘이 내려준 축복'이라고 하신다.

'바다'는 추운 겨울 혼자 다니시는 아버지가 못내 안쓰럽나 보다.

말없이 충직하게 아버지의 그림자를 따라다니는 '바다'.

이럴 땐 이 녀석이 사람보다도 더 사람 같다.

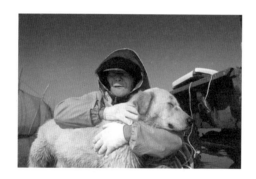

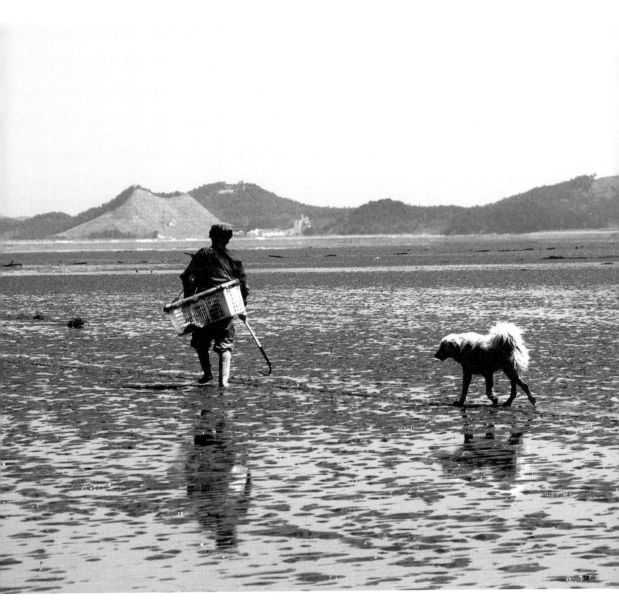

바다에 나가기 위해 경운기에 시동을 걸면,

어김없이 '바다'가 난리다.

자기가 먼저 나가야 직성이 풀린다는 뜻인가 보다.

저만치 경운기가 앞서 갈 때쯤 목줄을 풀어 주면,
'바다'는 굉장한 속도로 달려 나간다.
좀이 쑤셨다는 듯이 갯벌도 좁다 하고 이곳저곳을 누비며
한참을 뛰어다니다가
이윽고 경운기를 먼발치에 두고 앞서 걷기 시작한다.

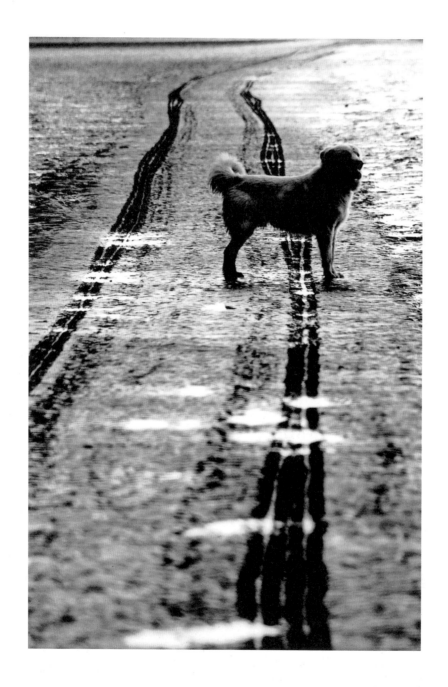

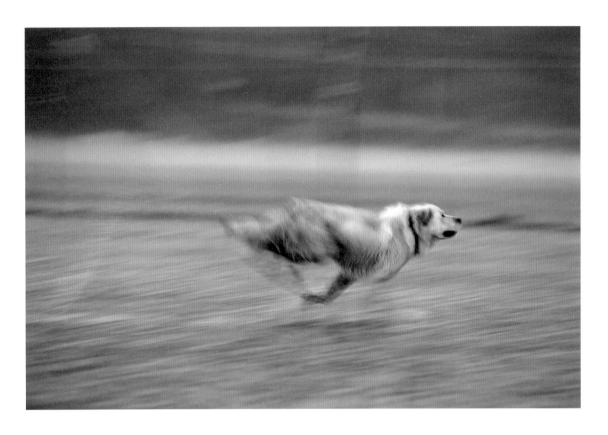

'바다'에게는 하루 중 가장 신나는 때다.

'바다'의 뜀박질 속도는 상상을 뛰어넘는다.

너무 빨라 멀리서 본 구경꾼들은 치타 같다고 말하기도 한다.

느림보 갈매기쯤이야 손쉽게 낚아챌 정도니.

종횡무진 갯벌을 내달리는 '바다'를 붙들고 싶지 않았다.

거침없이 바닷가를 활주하는 '바다'의 모습은,

어찌 보면 틀에 얽매이지 않고 자유로운 삶을 살고자 하는

내 본능과도 닮아 있는 듯하다.

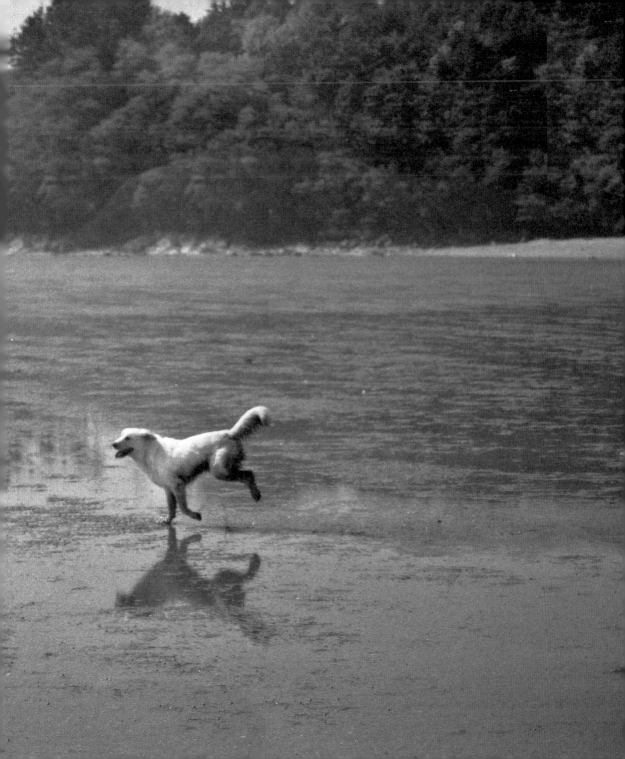

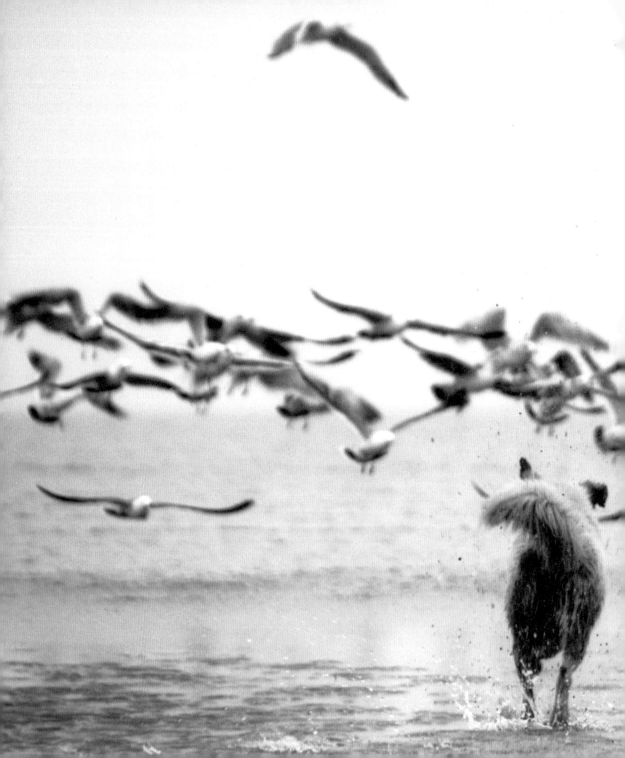

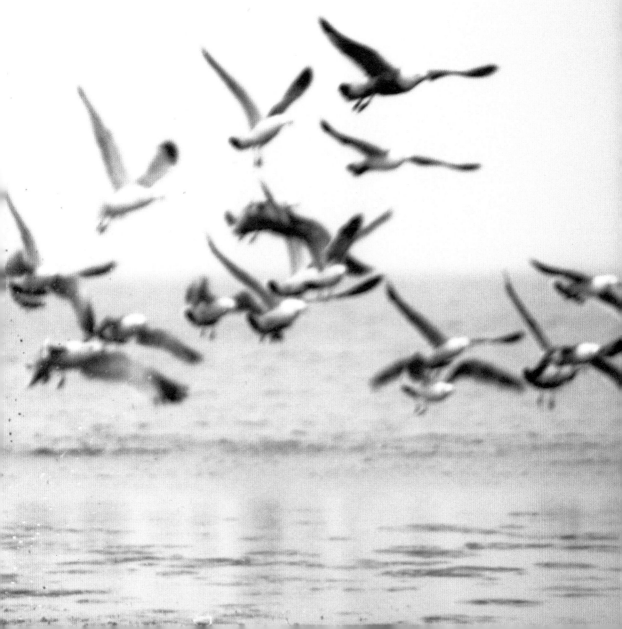

'바다'의 자유를 지켜주고 싶다.

이렇게 한껏 갯벌을 달리고 나면
진흙이 튀어 새하얀 모습은 온데간데없고
풀썩 쓰러져 잠이 든다.

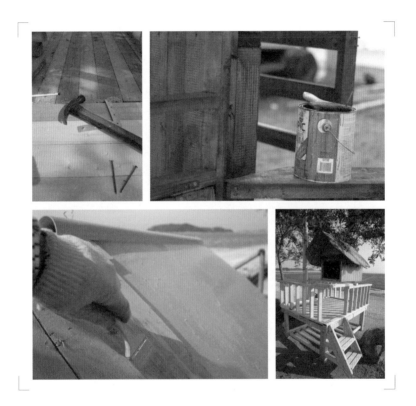

이렇게 지친 바다에게 예쁜 집을 지어 주고 싶었다.

목수였던 아버지의 물건들을 꺼내 서툰 솜씨로 망치질을 한다.

아버지가 어렸을 적 내 책상을 만들어 주시던 마음처럼 기쁘다.

'바다'의 크리스마스　**Jawoo**

'바다'와 함께 살면서,

살아있는 생명이든 보잘것 없는 물건이든

정이 깃든 것은 그 어떤 값비싼 것보다도 소중하다는,

다른 것으로는 대신할 수 없다는

생각을 자주 하게 된다.

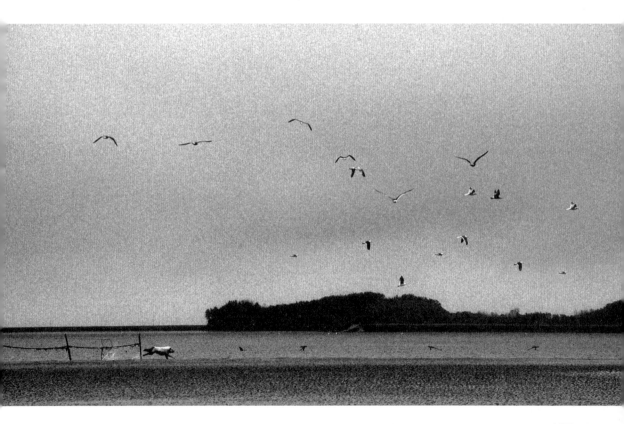

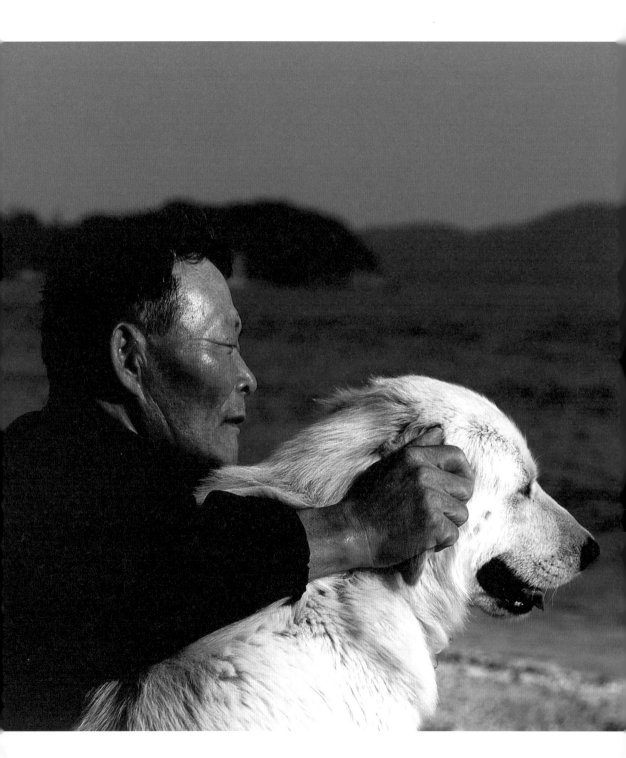

사랑은,
마주 보는 것이 아니라
같은 곳을 바라보는 것이니까.

'바다'의 목을 끌어안고 있다 보면,

참 여러 가지 느낌들이 전해져 온다.

'바다'의 눈을 가만히 들여다보고 있으면,

세상 수많은 개들 중에서 어쩌다 '바다'가 우리 곁으로

오게 되었는지, 신기하다는 생각이 든다.

'바다'의 천진무구한 눈빛과 순수한 표정은

마음 가득 위안을 안겨준다.

아버지에게도 '바다'는 그리울 때 서로 어루만져줄 수 있는,

사람 못지않게 소중한 친구이다.

이것이 내가 '바다'를 사랑하는 이유다.

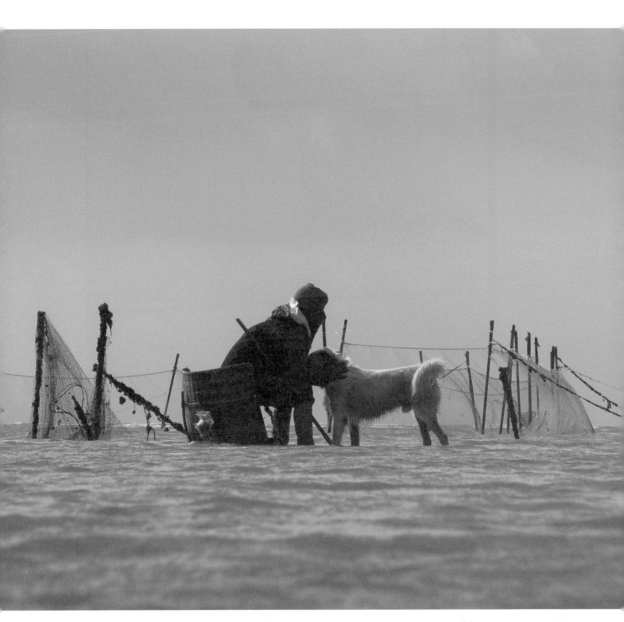

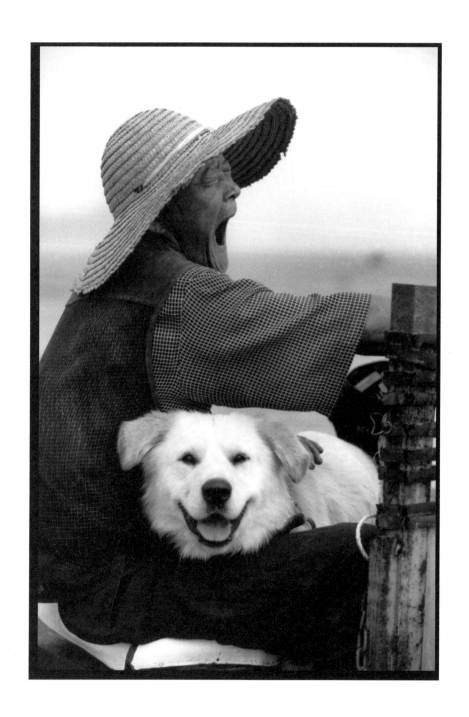

쌀쌀한 날, '바다'는 아버지의 난로가 되어준다.

그로부터 3년여가 흐른 지금,
　　　나는 아버지의 지혜를 물려받은 어부가 되기로 했습니다.

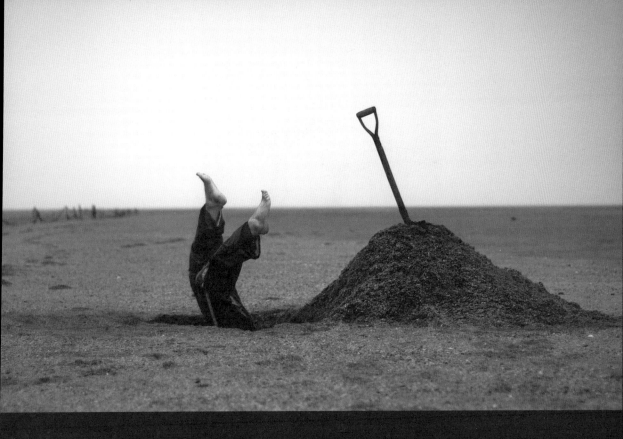

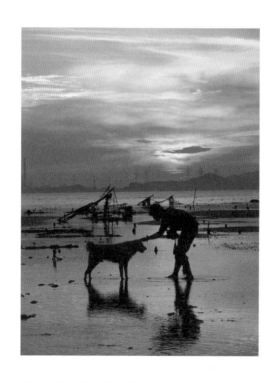

붉은 갯벌에서 '바다'와 나는 노래를 불렀다.

-선재도.

나는 종종 내가 부자라고 생각한다.

아침 저녁 시원한 바다를 보며 좋아하는 소박한 음악을 듣고,

노을 사이로 지나가는 한 무리의 새떼를 만날 수 있는 것.

그리고 이곳을 찾는 사람들과 세상 이야기들을 속삭일 수 있는 것.

그것들이 나를 가끔 대단한 부자로 만들어준다.

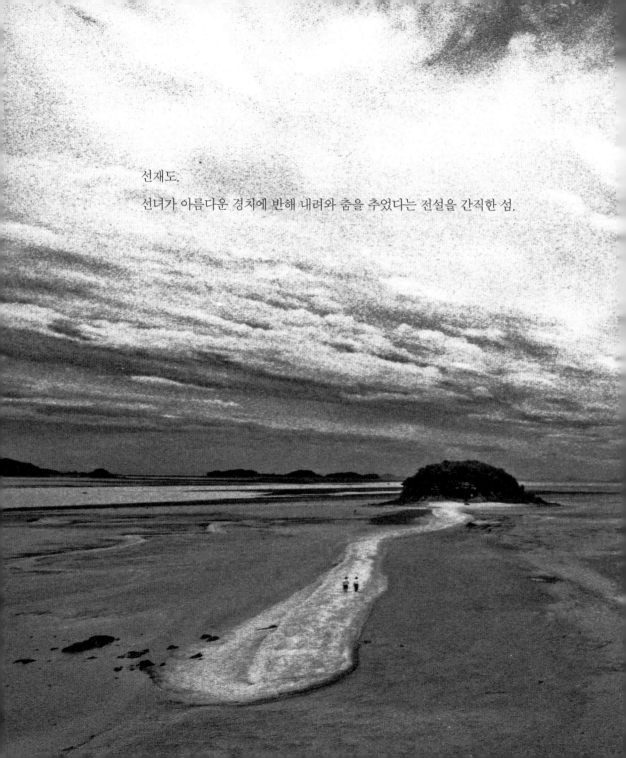

선재도.

선녀가 아름다운 경치에 반해 내려와 춤을 추었다는 전설을 간직한 섬.

우리 가족은 4대째 선재도에 살고 있다.

걸어서 한 시간 남짓이면 가로지를 수 있는 이 작은 섬에도

산이 있고, 길이 있고, 마을이 있고, 사람들이 있다.

이곳 주민들 대부분은 바다에서 조개를 잡거나 포도
농사같은 작은 농사를 짓는다. 아버지처럼 고기잡이하는
분들도 계시다. 지금은 섬에 다리가 놓여 많은 사람들이
찾아오다보니 수확량도 줄어가고 예전의 소박함이 사라지는
모습이 조금은 안타깝다.

하지만 이곳 사람들은 미소를 잃지 않고, 그들의 어머니
뱃속같은 갯벌에서 자식들 뒷바라지에 여념이 없다.
일방적인 한사람의 희생을 통한 가정의 행복은 올 수
없다고 믿고 있지만, 가족을 향한 희생으로 평생 살아오신
이곳 어머님들의 아이같은 맑은 웃음을 보고 있노라면
숭고하기까지 하다.

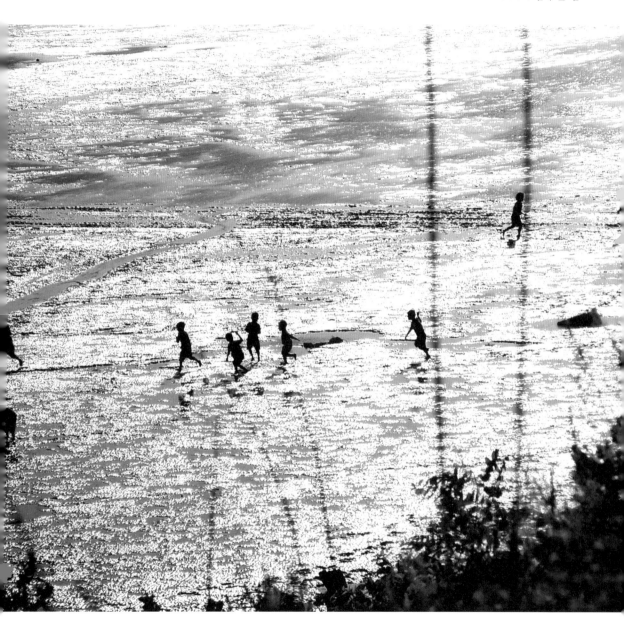

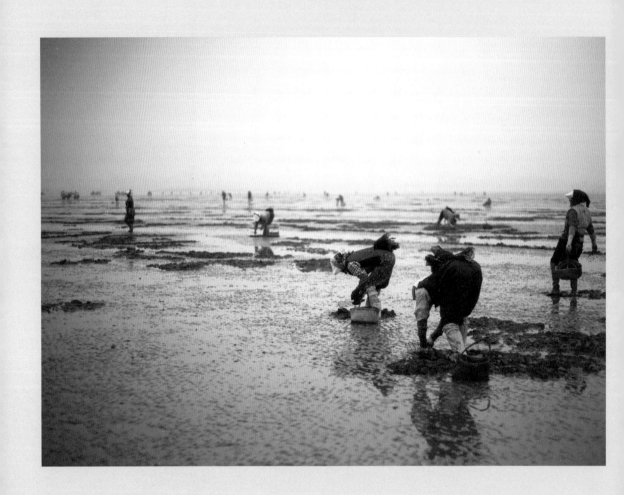

어머니를 이겼습니다.

삼십년 조개 잡는 어머니를 돕기 위해

바다에 나간 지 삼년만의 일입니다.

내가 더 많이 잡아야 덜 힘드실 텐데 하는 생각에

마음속으로 어머니와 시합을 하고 있었나봅니다.

호미질이 그렇게 서투르더니

제법 갯꾼 흉내도 내고

바구니 한가득 채우는 일들이 익숙해진 요즘

드디어 어머니의 조개잡이 속도를 따라잡고야 말았습니다.

세월의 무게만큼 허리가 휘시고 내 맘도 꼭 그만큼 아파옵니다.

이 세상에서 가장 슬픈 승리입니다.

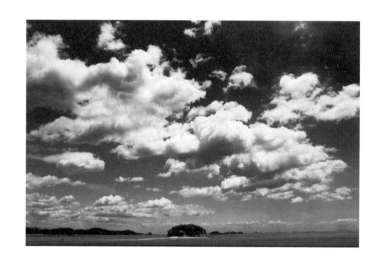

아버지 곁에 돌아온 지 꼭 3년째다.
눈을 잃은 아버지의 소식은 도시 생활을 더 이상 할 수 없는
크나큰 충격이었다. 우선 모든 생각을 닫아두고 고향으로
내려와야 한다는 생각밖에 없었다. 아버지는 누군가 눈이 되어
주지 않으면 안 되는 아기같은 존재가 되어버렸기 때문이다.

고향에 내려오긴 했지만 마음은 혼란스러웠다. 막상 아버지
곁에 머무는 것 외에는 할 수 있는 것이 아무것도 없었으니까.
하지만 아버지에게는 그 조차도 큰 힘이 되었나보다.

도시 생활을 맛본 내게 이곳은 지루하기 짝이 없었다.
고기잡이하는 아버지를 따라다니며 마지못해 조금씩 힘든 일을
거들 뿐이었고, 마음 한구석은 여전히 도시를 그리워하고 있는
젊은이에 지나지 않았기 때문이다.

그렇게 일 년쯤 지났을까…… 따스한 봄날 오후의 갯벌이었다.
아름다운 노을 사이로 걸어가는 우리 부자의 모습이 무척 아름답게
느껴졌다. 그 순간 내 감정의 문이 열리기 시작했다. 갈매기 소리가
들려오고 바람의 간지러움, 물결의 흔들림, 발가락을 타고 오르는
고둥들의 느낌들이 소름 돋을 정도로 강렬하게 전해왔다.

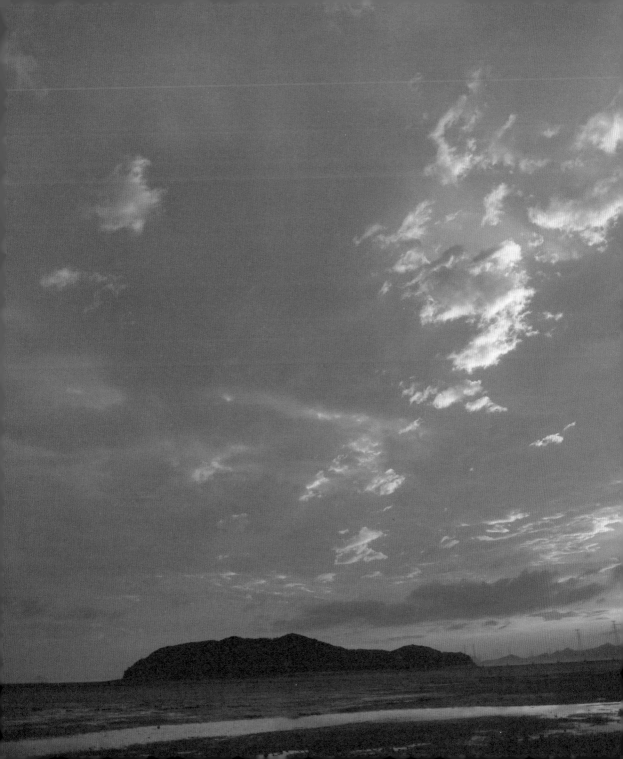

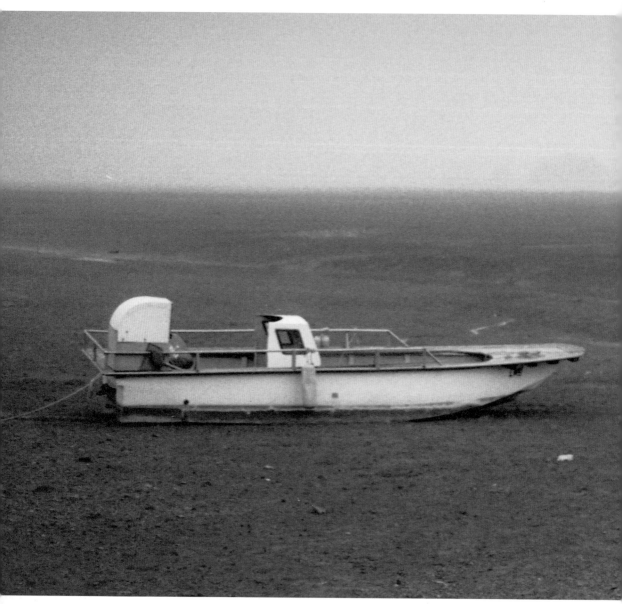

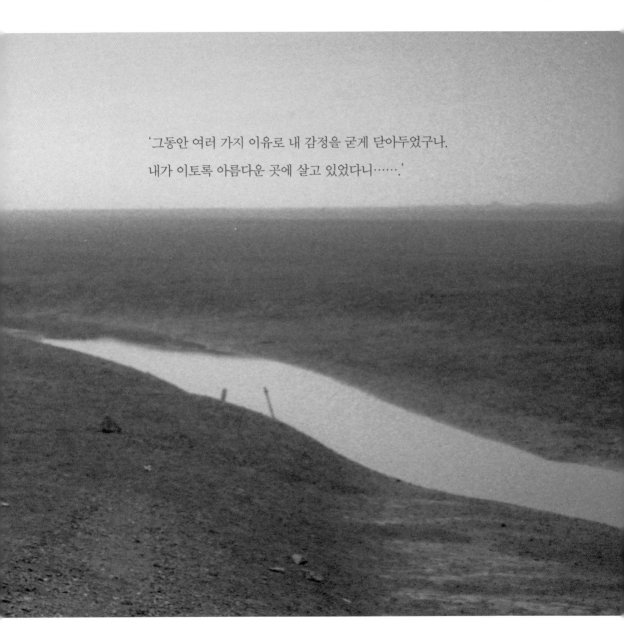

'그동안 여러 가지 이유로 내 감정을 굳게 닫아두었구나.
내가 이토록 아름다운 곳에 살고 있었다니……'

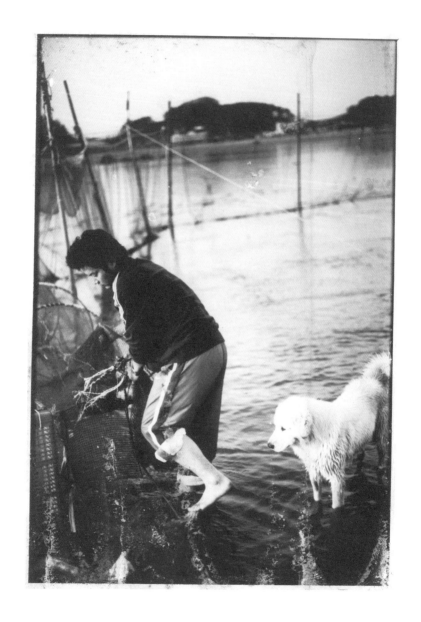

그로부터 2년여가 흐른 뒤,

나는 아버지의 지혜를 물려받은

어부가 되기로 했다.

섬에서 부모님과 함께 작은 음식점을 꾸려가며 느끼는 기쁨은
이루 말할 수 없이 크다.
아버지께서 손수 잡아오신 물고기들이 어머니의 손을 거쳐
손님들에게 나갈 때, 아버지는 그 어느 때보다 뿌듯해하신다.
바로 가족 구성원으로서 소속감을 느끼시는 것이다.
아버지는 세상에서 버림받아 바다로 나가시는 것이 아니라,
가장으로서 집안의 든든한 버팀목이 되어주고자 하시는 것이다.
아버지의 그러한 의지는, 우리 가족 모두에게 큰 힘이 되고 있다.

내가 아버지를 도와드리고 있다는 생각은 큰 오산이었다.
나는 여전히
아버지라는 커다란 기둥 아래 보호받고 있는 어린 자식일 뿐이었다.

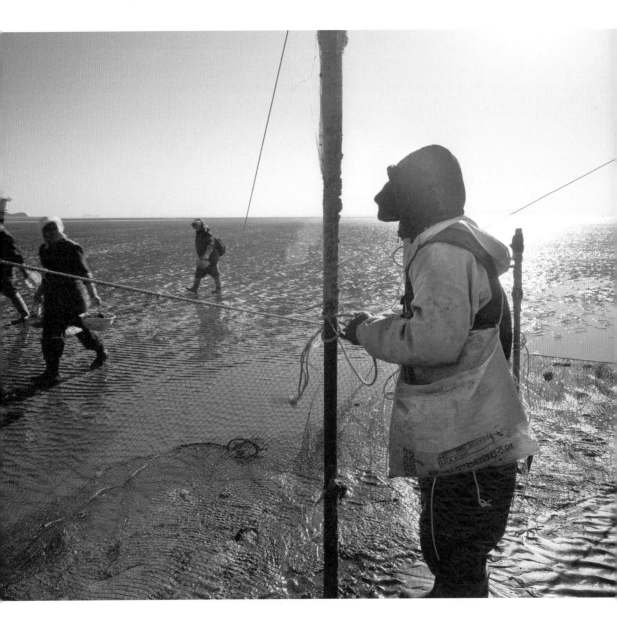

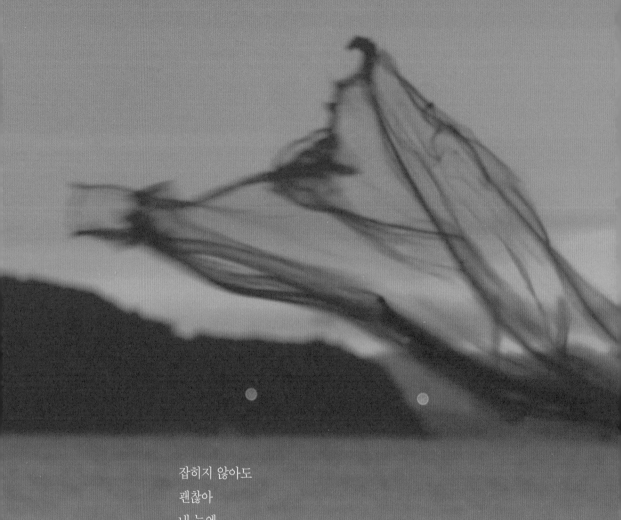

잡히지 않아도
괜찮아
내 눈엔
이미
넓은 바다가
잡혔으니까

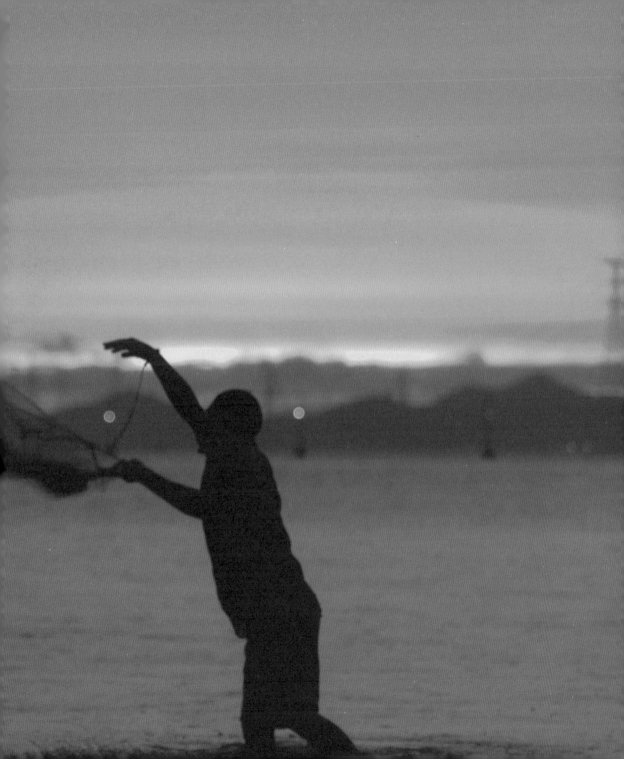

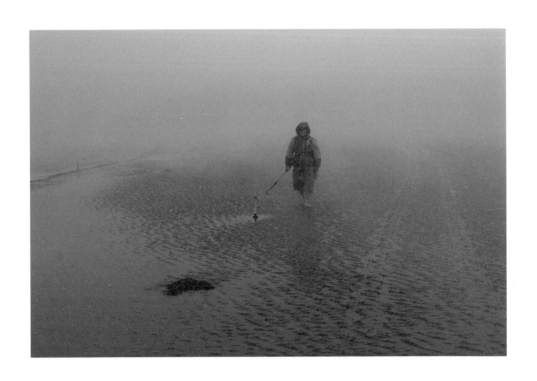

안개 속 길 찾기

바닷길 열리고 너른 갯벌이 펼쳐진 이른 아침. 친구와 해초라도 따다
먹을까 하고 어장으로 나섰다. 제법 맑은 날이었는데 갑자기 안개가
밀려들기 시작했다. 길을 잃을까하는 두려움도 함께 밀려왔다. 갯벌은
위치를 알아차릴 그 무엇도 없는 사막같아서 종종 길을 잃고 사고를
당한 사람들 소식을 접해본 터라 더욱 그랬다. 주위에 있던 사람들도
웅성대기 시작했다. 뭍으로 나오려고 허둥지둥 방향을 찾는 동안 모두가
안개 속에 갇혀버렸다. 순식간에 아무것도 보이지 않았고 평화롭던
갯벌은 아수라장이 되었다.

그 와중에 놀랍게도 아버지의 음성이 들리는 듯 했다. '눈을 감거라!'
소스라치게 놀란 나는 귀를 의심하고 그 소리에 집중했다.
시각 장애인이었던 아버지는 어부로 살아가면서 안개 속 어장을
아무렇지도 않게 위풍당당한 모습으로 다니셨는데, 나는 그 모습이
늘 자랑스러웠다.

'눈을 감고 마음의 눈을 떠야해!'

친구의 손을 잡고 눈을 감았다. 소란스러운 와중에 멀리 자동차의
경적 소리, 차가운 바람의 방향……
놀란 마음에 움츠려 있던 여러 감각들이 되살아나 마을이 훤히
보이는 것 같았다. 발걸음을 천천히 떼어 걷기 시작했고 놀랍게도
얼마 지나지 않아 뭍에 다다를 수 있었다.

마을 사람들을 향해 소리를 질러 안전하게 구해낸 후, 비로소
모래위에 풀썩 주저앉았다.
'아, 아버지는 이 길을 매일 이렇게 다니셨구나!'
고기잡이하시며 늘 자신있게 걷던 걸음 속에 아버지가 느꼈을
두려움들과 고민들이 가슴에 전해져 온다.

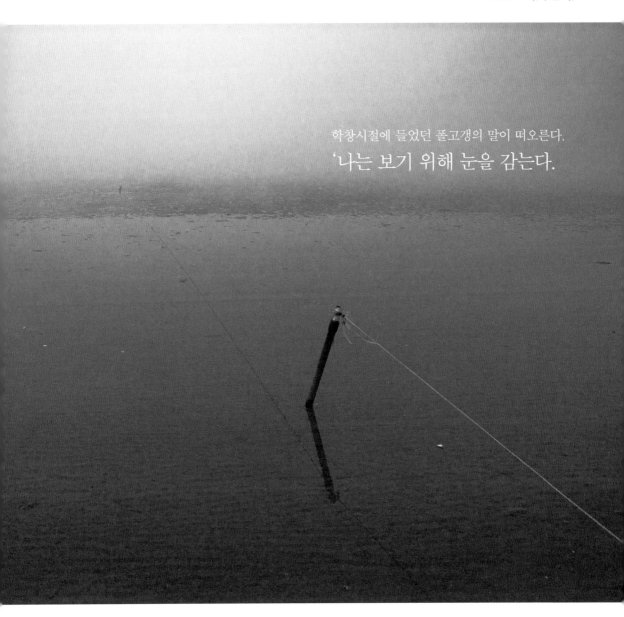

학창시절에 들었던 폴고갱의 말이 떠오른다.
‘나는 보기 위해 눈을 감는다.

나는 아버지를 따라다니며 사진을 찍는다.

처음엔, 어려운 상황에서 세상 누구보다 강한 의지로
살아가시는 아버지의 모습을 남겨두어야겠다는 사명감으로
사진을 찍기 시작했다. 누가 그렇게 하라고 시킨 적도 없고
사진 찍는 법을 정식으로 배운 적도 없지만 난 이 일이 좋다.
카메라에 잡히는 아버지의 모습과 섬 풍경을 담는 일은
끝없이 나를 매료시킨다.

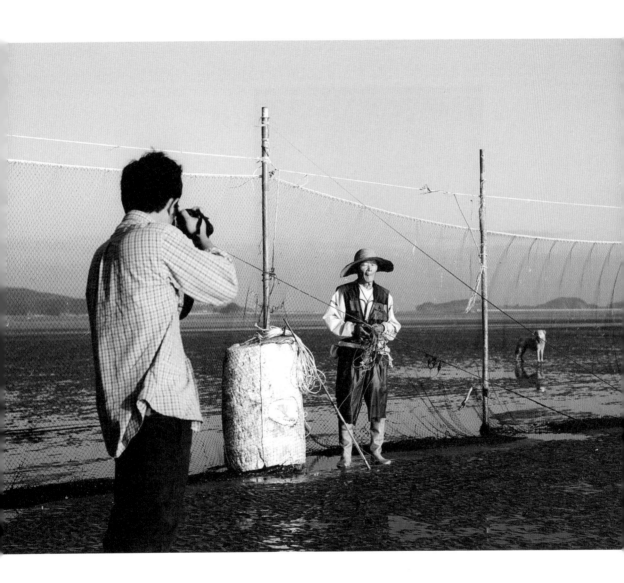

사진기는 아버지와 나의 관계를 이어주는 아주 중요한
연결고리이다.

매일 같은 모습을 촬영하면서 조금씩 달라져가는 현상에
대해 궁금증을 갖게 되었다. 가령 오늘 촬영한 사진에서
어제 사진에 없었던 아버지 콧등의 상처를 발견하면 곧바로
아버지에게 달려가 우린 그 상처에 대해 대화를 나누기
시작했고 내가 잘 몰랐던 아버지의 위험에 대해 공감을 하며
고개를 끄덕일 수 있었다.

이렇게 사진은 우리에게 대화의 장을 만들어주었고 아버지를
더 깊이 이해하고 사랑하는데 아주 훌륭한 도구였다.

밝은 곳에서 형태를 찾기란 어렵지 않다.
난관은 어둠 속에서 비롯된다.

암실에서 현상을 하다가 필름을 잘라낼 가위를 떨어뜨린 적이 있는데
불을 켜지도 못하고 십분 넘게 바닥을 더듬거리고 기어 다니며 애를
먹은 적이 있다. 아버지는 늘 이런 상황일 텐데…….

어둠. 그것은 내 삶의 화두가 되었다.

어둠을 이해하는 방

지하에 마련한 작업실.

어둠을 이해하기 위해 빛이 새어 들어오는 구멍을 죄다 막아버리고

시각을 제외한 나머지 감각들을 예민하게 곤두세웠다.

그곳에서 난 아버지의 캄캄한 세상을 만나보았다.

그 좁은 세상에서 나는 날마다 다시 태어났고, 또 죽었다.

그러나 내 시도는 곧 수포로 돌아가고 말았다.

어차피 내 어둠은 터널과도 같이

애초에 끝이 예정되어 있는 것이었다.

난 금세 어둠에서 빠져나올 수 있었지만,

아버지의 어둠은 오늘도 걷히지 않고 있다.

시작만 있고 끝은 없는 어둠이다.

이곳을 뚫고 어둠을 지나가면 눈부신 지중해를 만날 수 있을까? Escape. Jawoo

우리는 일상을 벗어나면 큰 깨달음을 얻을 수 있다는 상상을 하곤 한다.

하지만 내적 충만 없이 일어나는 일탈은 그 모든 것이 허영일 뿐이다.

예술은 소소한 삶의 연속에서 일어난다.

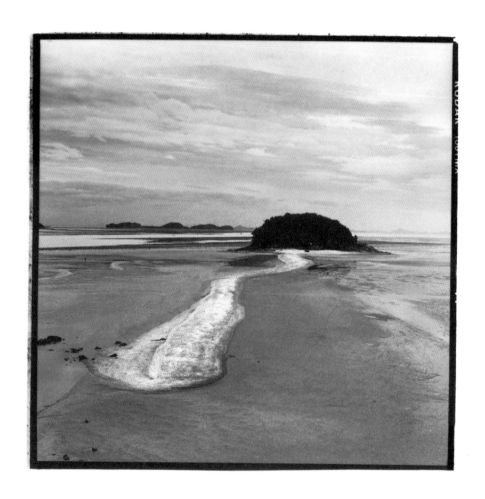

나는 섬에서의 태생부터가 불만이었나 보다. 늘 갇혀 있는 느낌을 지울
수 없었으니까. 그래서인지 늘 내가 달려가지 못하는 다른 세상을
탐하곤 했다. 마당에 앉아 바다 위에 둥실둥실 떠있는 다른 섬들을 보면,
마냥 부러웠다.

'너희들은 참 좋겠다. 넓은 바다를 떠다니는 자유로운 여행자구나.'

그런데 잠시 후 썰물에 물이 빠져나간 바다에 앉아 그 섬들을 보고
알아차렸다. 겉으로 보이는 모습만 자유로워 보였을 뿐 저들도 결국
커다란 대지 위에 있는 하나의 돌기에 지나지 않는다는 사실을 말이다.
고향을 지키며 살아가는 내 자신과 묘한 동질감이 느껴졌다.

얼마 전 바닷가에 힘없이 앉아 있는 나를 지켜보던 한 노인이

다가와서 물었다.

"젊은 놈이 뭐하는데 얼굴을 찡그렸노?"

"저는 이 마을에 살고 있는데요, 넓은 세상에 나가서 못

다한 미술 공부와 철학 공부를 더 하고 싶은데 그러지 못해

한탄하고 있습니다."

그러자 그 노인이 버럭 화를 내며 말씀하셨다.

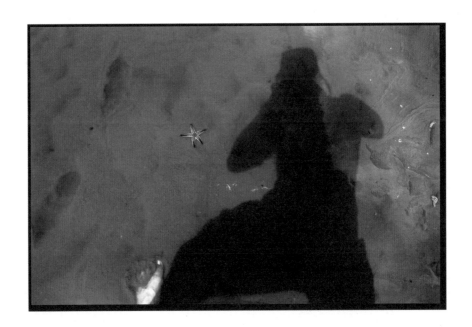

"네가 살고 있는 이곳이 그림이고 철학인데 어딜 가서 스승을

만나겠다는 거냐?"

다짜고짜 화를 내시는 바람에 매우 놀랐다.

노인이 떠난 바닷가에 앉아 다시 섬들을 바라보니 조금은
이해할 수 있었다. 저 섬들이 수천 년 같은 자리를 지키며
살아가는 이유가 있었겠지.

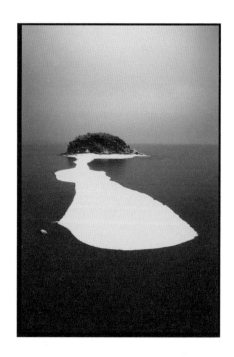

사소한 것에 흔들리던 내 자신이 부끄럽게 느껴졌다.

내게 주어진 환경에서 최대한 즐겁게 살아가는 것. 아마 그것이

행복의 비결이 아닐까?

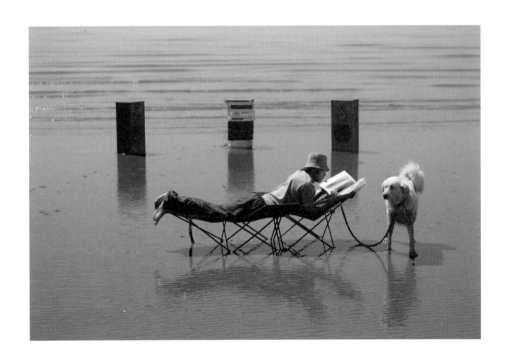

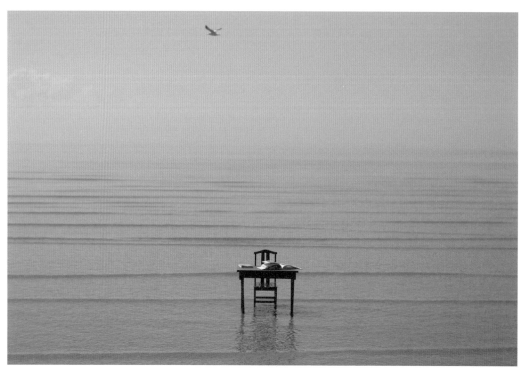

나는 바다를 유영하는 아주 작은 섬.　꿈꾸는 섬.　**Jawoo**

낡은 벽이 좋다

내겐 신통한 재주가 있다.

무언가 예쁘게 새로 만들어도

오래된 듯한 느낌이 되어버린다.

옷을 산뜻하게 입으려 해도

들판에 오래도록 굴러먹은 여행자같은

모습이 되어버리는 건

내안에 낡음을 동경하는 그 무엇이

있기 때문인지도 모르겠다.

낡은 것이 좋은 건 벽이나 사람이나 매한가지.

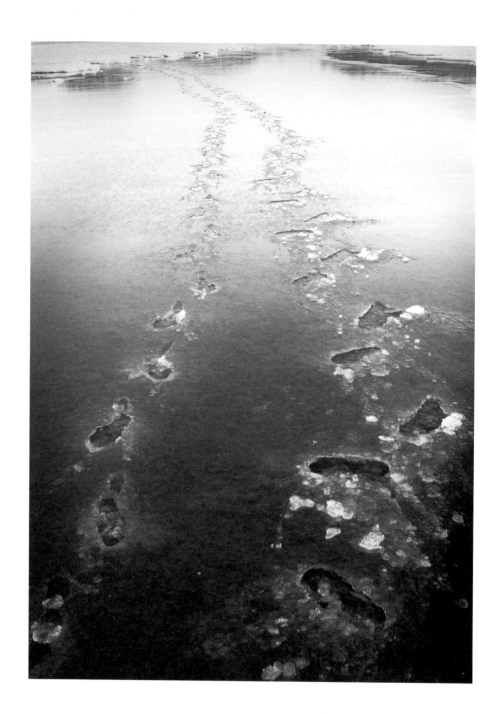

나는 올곧고 싶었다.

저 메마른 바다 위를 가르며
세상을 향해 내 발자국을
반듯하게 남기고 싶었다.
가끔 뒤를 돌아볼 때마다
다시금 비뚤어진 발자국을 보며 생각한다.
우리 삶과 참 많이도 닮았구나,
삶도 한 번씩 돌아볼 필요가 있구나.

외로움에 관하여

인생은 누구나 혼자라고 생각합니다.

하지만 살아가며 친구를 만나게 되고,

또 가정을 이루기도 하지요.

우리 모두는 세상에 없어서는 안 될

소중한 존재들입니다.

우리가 저마다의 자리를 지키고 살아간다면

세상도 참 아름다울 것입니다.

주위를 둘러보면 내 곁에 이리도 많은 이들이 함께인데

어찌 혼자뿐인 세상이라 비관만 하며 살겠습니까?

쉽게 눈에 띄지 않는 이 작은 생물의 끊임없는 움직임을 본다면

우리의 평범하고도 소박한 삶 역시 결코 헛되이 여겨지지 않습니다.

우리가 지금 어디에 있는지 늘 궁금해 한다면 말입니다.

'자우慈雨'의 꿈

어부가 되어 바다로 나간 아버지를
조금이라도 더 가까운 곳에서 지켜볼 수 있도록,
아버지의 어장이 내려다보이는 곳에 집을 지었다.
'바다향기'라 이름 붙인 그곳은, 우리 가족의 새 보금자리이자
음식점과 민박집을 겸한 생계 수단이기도 했다.
'바다향기'가 처음 문을 열던 때, 마당에서 더듬거리며 지나가는
노인(아버지)을 손님들이 신기하다는 듯 쳐다보고, 때로는 뒤에서
수군대기도 했다. 이쯤 되니, 문 닫고 싶은 생각이 간절했다.
아마, 그때부터 사진을 찍고 노트에 무언가를 끄적였던 것 같다.
사진과 글을 담벼락에다 하나씩 붙여가기 시작했다.

그걸 본 손님들은 '아, 이 집 아저씨였구나. 알아차리고는
아버지에게 말을 건네기도 하고 가시는 길 모셔드리기도 했다.
내게 있어 글을 쓰고 사진을 찍어 붙이는 행위는
단순한 전시가 아니라, 아버지의 자리를 찾아드리기 위한

나름대로의 진정서였다.

필사적으로 찍고 붙이고…그렇게 하기를 3년. 이제는 건물 안팎이

온통 사진으로 뒤덮였다. 매일같이 보는 아버지, 바다, 물고기 사진이

전부지만, 나의 바램들이 어느 정도 이루어져가고 있으니

이 정도면 성공한 셈이다.

이 사진들을 통해서 세상 사람들이 먼저

아버지의 마음을 헤아리고 있으니, '아, 나는 얼마나 행복한 자식인가!'.

난 사진의 역사나 이론에 대해서는 잘 알지 못한다.

단지 사진이 좋아, 아버지의 일하시는 모습이 좋아

이것저것 분주히 기록할 뿐이다.

지난 3년간 담아둔 사진들 가운데 마음에 드는 것들을 추려

이곳에 남긴다.

난 사진과 관련된 인터넷 공간에서 '자우慈雨'라는 이름을 쓴다.

그 이름 뜻대로 가뭄 끝의 단비처럼,

내 사진들이 사람들의 메마른 가슴 속 한 귀퉁이에 스며들 수 있다면,

그래서 그곳에 작은 씨앗 하나 틔울 수 있다면…….

하늘로 떠난 아버지……

그리고 다시…… 이곳……

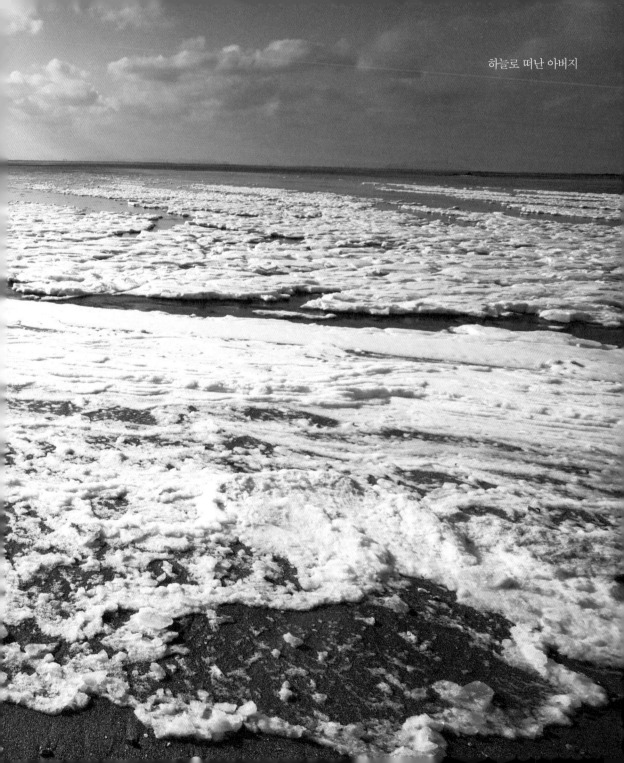
하늘로 떠난 아버지

살아온 날이 길지는 않지만, 나는 평생 동안 바다를 보며
살았습니다.

밀려들어오는 밀물은 얼마나 역동적으로 눈부시고,
밀려나가는 썰물은 또 그 얼마나 차분하고 근엄한가요?
바다가 주는 감흥은 젊은 내 가슴을 적시고도 남습니다. 벌써
내 나이 서른 넘어 마흔을 향해 달려가고 있습니다. 인생의
반을 살았다고 감안할 때 밀물과 썰물이 교차되는 만조의 큰
파도 속 어딘가를 헤엄치고 있는 것이겠지요.

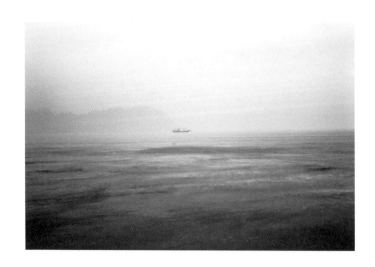

아버지 하늘 가시고 친구 '바다'도 우리 곁을 떠났을 때, 선재도에
머물 이유를 찾기 힘들었습니다.

바다에 나가 조개를 잡고 물고기를 잡으며 감정을 애써 누르다가도
갯벌을 걸어오는 사람을 보면, 왠지 아버지가 걸어오시는 것만 같아
마음이 울컥해지기도 했습니다.

그래도 참 감사합니다. 잠시였지만 사랑할 시간이 있었으니까요.

돌봐야하는 아기같은 당신으로, 손잡고 다니는 고기잡이 친구로,
여전히 제게 훌륭한 아버지로……

참 많은 아버지를 만날 수 있었으니까요.

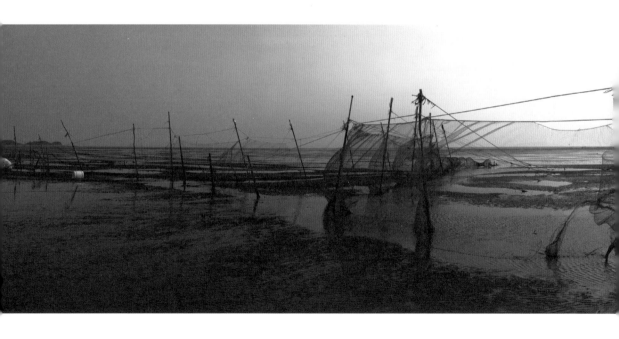

그러나 아버지가 계시지 않는 이 바다는 정말 심심하기 이를
데 없습니다. 잘 들리던 갈매기소리, 노을의 울음도 장막을
치듯 멀어져만 갔습니다.

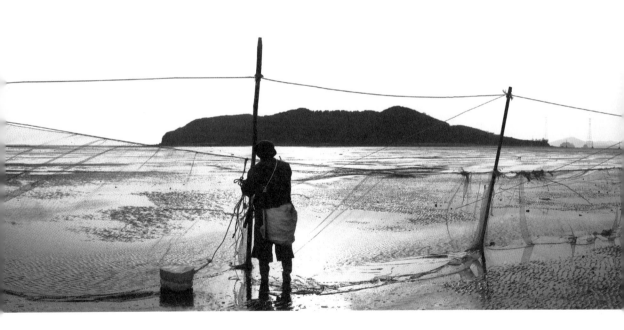

파랑새를 찾아 먼 곳으로 여행도 떠나 보았습니다.
아버지와 지내는 동안 선재도를 떠나본 일이 거의 없던 터라
먼 곳에는 내가 꿈꾸던 세상이 있기도 하겠다싶어 눈 씻고
찾아보기도 했습니다.

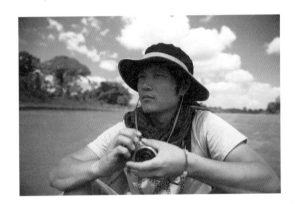

세상은 참 넓었고, 내 가슴을 벅차게 하는 것들은 끝도
없었지만 역시 제일 기억에 남는 것은 사람들이었습니다.
지구 반대편 사람들은 우리와 전혀 다를 거라고 상상을 하곤
했는데 우리 동네 아주머니, 아이들과 다를 것이 없었습니다.
그들의 삶이 보이기 시작한 순간 내가 사랑하는 사람들이
많은 고향땅에서 내가 좋아하는 것들을 만들고 살아가는 것이
가장 행복한 삶이라는 것을 깨닫게 되었습니다.
역시 파랑새는 우리 안에 있습니다.

행복의 비밀은 세상의 모든 아름다움을 보는 것, 그리고
동시에 숟가락 속에 담긴 기름 두 방울을 잊지 않는데 있도다.

— 『연금술사』 중

바닷가로 내려온 하늘의 선물이라는 이름을 가진 아이,
'바하'

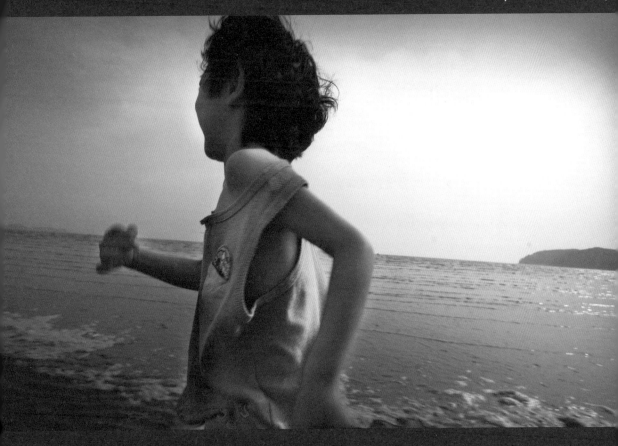

Part **4**　아들의 바다

바닷가로 내려온 하늘의 선물이라는
이름을 가진 아이, '바하'

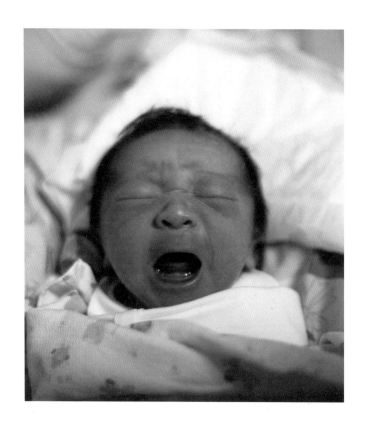

선재도에 5대째 살아갈 아이가 태어났습니다.

그래서 바닷가로 내려온 하늘의 선물이라고 '바하'라는 이름을

지어주었습니다.

이도 없는데다가, 눈을 감고 있으니 영락없이 아버지의 모습 같습니다.

아버지는 하늘 가시기 전 치매를 앓으셨는데, 변을 받아내고 음식을

입에 넣어드리면서 이런 생각을 하였습니다.

'나중에 내게도 아이가 생기면 이런 모습일까?'

바하의 웃음과 울음을 보면 아버지가 많이 생각납니다.

아기가 되어버린 아버지를 보며 서글픈 마음도 들었지만, 어찌 보면 더

잘 된 거라는 생각도 해 보았습니다. 우리는 악몽을 꾸다가도 잠에서

깨면 다행이라고 식은땀을 닦아내면 그만이지만, 아버지는 매일 아침

잠에서 깨어나시면 현실에 무너지고 또 무너지셨을 테니, 비록 자식도

잘 알아보시지 못하지만 우리가 알지 못하는 세상으로 여행을 하고

계신 것이 오히려 더 잘 되었다고 생각되었습니다.

'나는 어떤 아빠가 될까?'

이런 상상이 막상 현실이 되니 두려웠습니다. 아버지로
살아갈 준비도 채 되지 않은 것 같은데 아이가 태어난 것 같아
미안한 마음이 들었습니다.

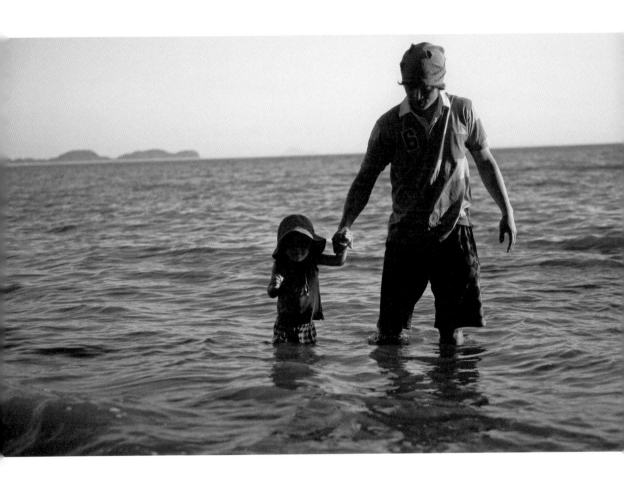

아…… 세상을 처음 딛는 순간.

얼음 위의 스케이트 날 위에서 몸을 지탱하는 순간이 그랬고
번지점프대 위에서 줄 하나에 내 몸을 맡길 때가 그랬습니다.
난 아이의 조심스러운 발걸음을 보며
이런 경험치로 그 느낌을 상상했습니다.

우리에게 처음 딛는다는 건 여전히 두렵고 낯선 일입니다.
그렇기에 시작해 보기도 전에 미리 포기해 버리는 경우가 많습니다.
누워만 있던 바하는 고개 너머의 호기심을 참지 못해
온 힘을 짜내어 이렇게 벌떡 일어섰습니다.
까치발로 우뚝 서있는 아이의 해맑은 표정을 보며
마음속에 작은 용기가 생겼습니다.

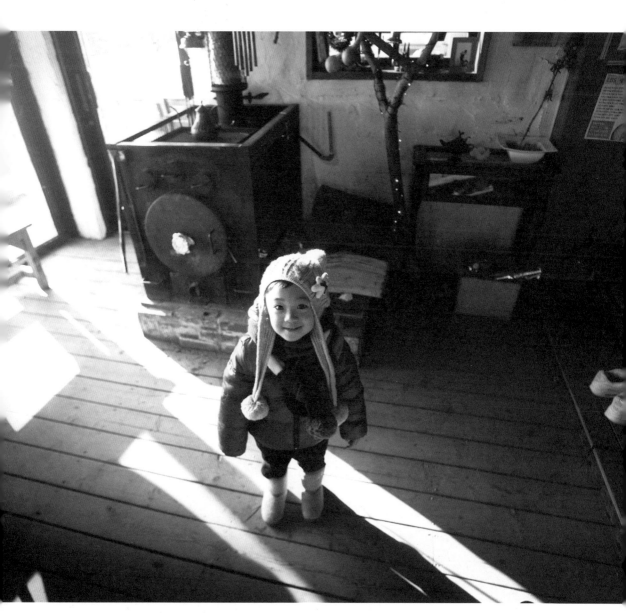

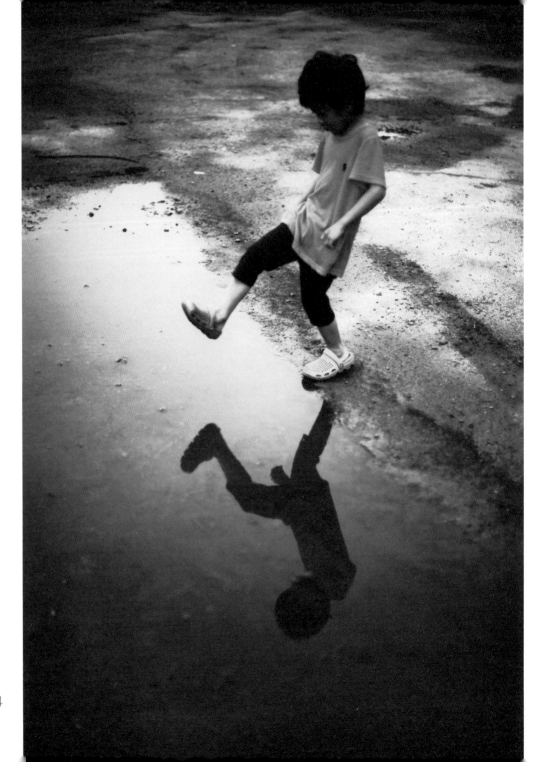

'아들아. 아빠도 디더 볼 거야.

가슴속에 웅크리고 있는 나약함을 하나씩 꺼내버리고

네 앞에서 멋지게 걸어 볼 거야.

두려울 때마다 네 그 굳건한 두 다리를 떠올리마.

그리고 환하게 웃으며 안기던 그 눈웃음을 기억하마.'

제가 뛰어놀던 갯벌을 아이도 뛰어놉니다.

아버지가 뛰어놀던 이곳을 제가 그랬듯이.

아마 제가 이 세상에서 사라질 때쯤

이 아이는 또다시 아버지가 되어

자신을 닮은 아이가 뛰어노는 것을 지켜보겠지요.

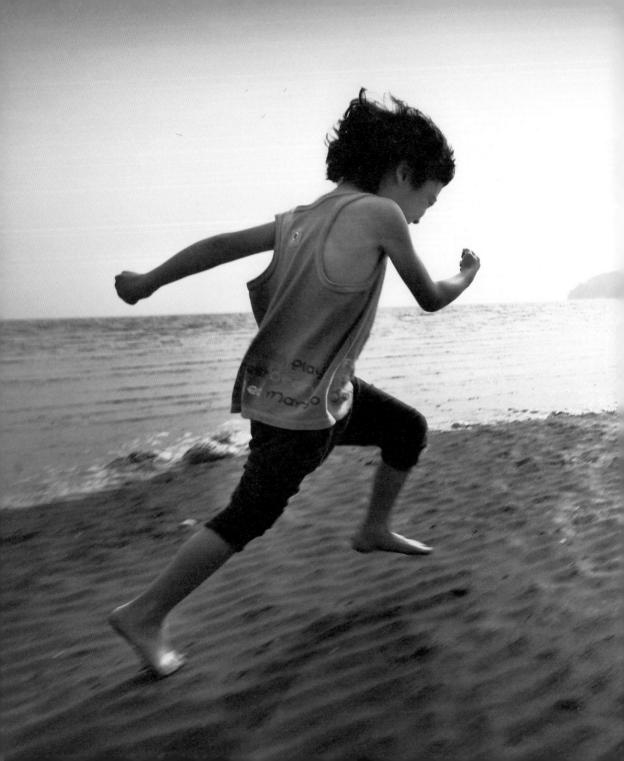

폴짝폴짝 뛰어노는 저 아이가

어릴 적 내 모습으로 투영되어 보이기도 합니다.

이곳에 이렇게 서서 저를 지켜봤을

아버지의 모습이 상상되어

입가에 엷은 미소가 번졌습니다.

세월은 이렇게 흘러가나봅니다.

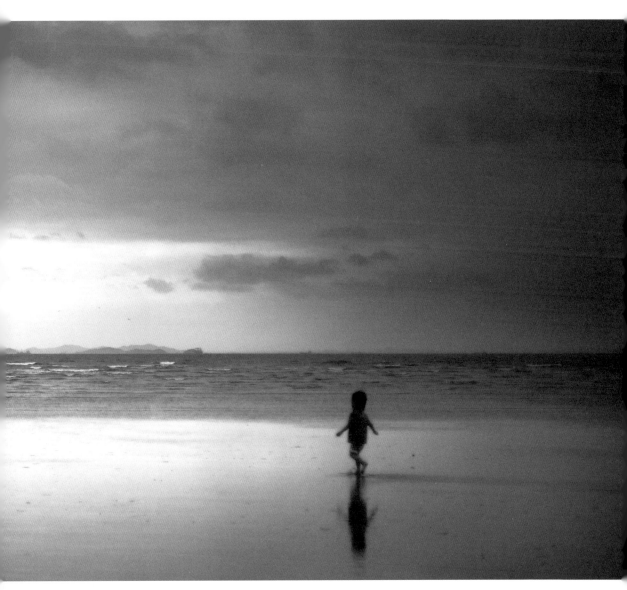

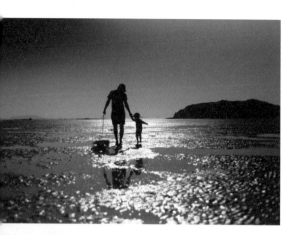

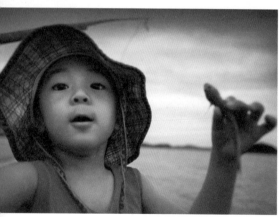

자연에서 살아간다는 건 늘 즐거울 수만은 없습니다.

자급자족해야 하는 수고가 뒤따르기 때문이죠.

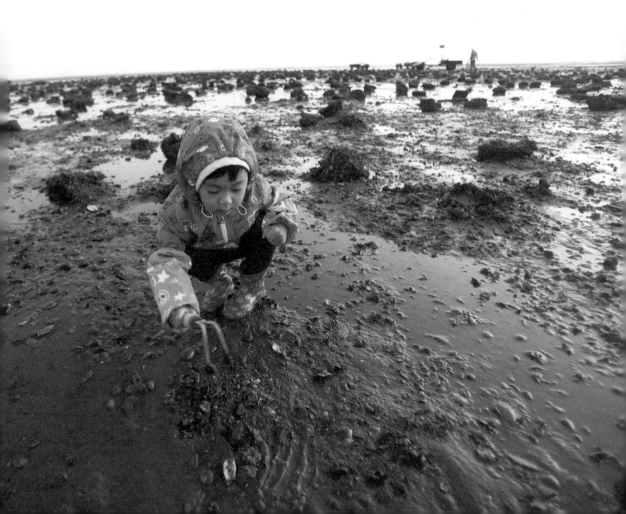

농사를 짓고 바다에 나가 먹거리를 구하는 일은

도시의 편리한 구조들을 알고 있는 우리에게

그리 쉬운 일만은 아닙니다.

장난감 가지고 노는 것이 더 재미나긴 하겠지만

시골의 삶을 즐기는 아이가 고맙기만 합니다.

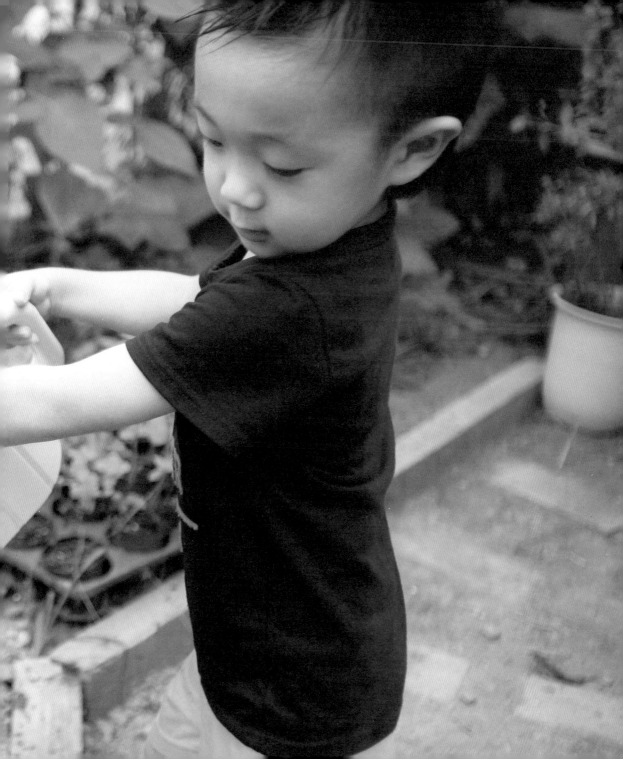

잡초

땀과 흙에 뒤범벅이 된 나는, 잠시 텃밭에 앉아 수북이 뽑아
놓은 잡초더미를 물끄러미 보았다.
몇 해 전 고향으로 내려왔을 때, 들에 핀 수많은 야생초들에
감탄하며,
담장에 핀 잡초도 귀한 생명이라고 뽑지 않을 때가 있었다.
가끔이지만 어머니가 동의 없이 담장의 잡초를 모조리
뽑아버린 날이면 어김없이 다투고 속상해하곤 했으니 잡초에
대한 내 애정도 아마 각별했었나보다. 그 후로 담장에 핀
잡초들은 마치 심어놓은 식물인 냥 가꾸는 버릇이 생긴 것
같다.

지난 여름 내 생에 첫 농사를 짓게 되었는데 욕심도 생겨
꽤 거창하게 일을 벌였고, 유기농으로 키운답시고 그냥
가꾸다보니 수많은 잡초들이 키우고 있는 식물들을 온통
뒤덮어버렸다.

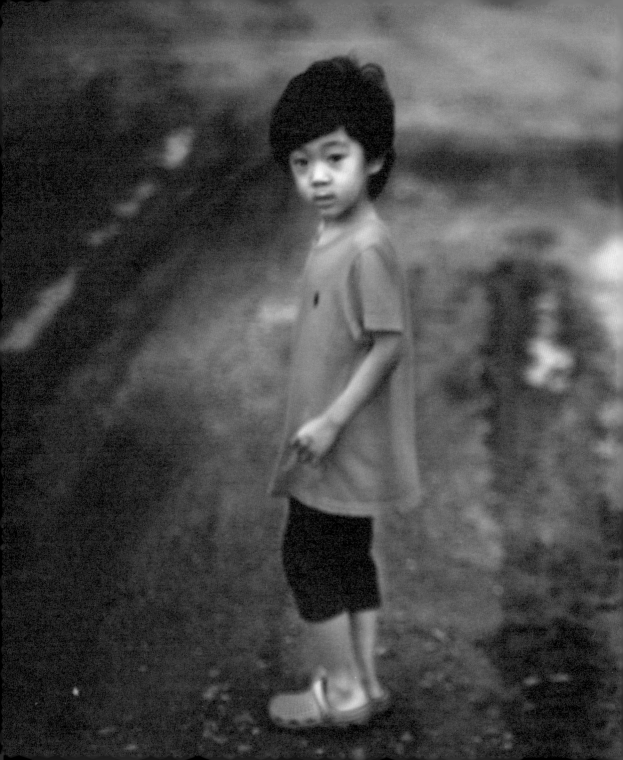

열심히 잡초를 뽑아내다가 문득 과거에 잡초를 사랑하던 기억 때문에

조금 불편한 마음이 생겼다.

내 마음이 타락하거나 변질된 것일까?

'사랑은 그저 좋아하는 것이 아니라 지켜내는 것이다.'

내가 농사를 지으며 얻게 된 가장 큰 수확은 텃밭에서 함께 뛰어노는

세 살배기 아들을 보며 잡초를 뽑아내는 이유를 알게 된 것이었다.

어른들이 자식 키우는 마음으로 농사짓는다는 건 바로 이런 거였구나!

이제는 내가 키워내는 텃밭의 여러 자식들을 위해 조금은 편한

마음으로 잡초를 뽑아낸다.

담장에 피어나는 또 다른 잡초들을 흐뭇하게 지켜보며 말이다.

내게 뽑힌 잡초들아! 다음 생엔 조금 더 한가로운 곳에서 피어나거라.

밤사이 눈이 많이 내렸습니다.
바다에 눈이 쌓이는 것은 매우 드문 일인데, 썰물일 무렵
폭설이 내리면 놀랍게도 바다에 눈이 쌓인 채로 온 세상이
남극처럼 되어버립니다.

내가 어렸을 적 대장장이였던 아버지는 추운겨울 마당 앞이
빙판으로 얼어버리면, 일을 하시다 말고 의자를 뜯어낸
나무와 녹슨 철사를 구부려 썰매를 만들어 끌어주시곤
했습니다.
엄하시기만 하던 아버지와 함께 썰매를 탄다는 건 감히
상상할 수도 없는 일이었지만, 둘 다 아무 말 없이 차가운
칼바람을 맞으며 달리던 기억은 지금도 가슴시리도록
전해져옵니다.

오늘 나는 어렸을 적 아버지로 돌아가 보기로 했습니다.
이불 속에 있는 아이에게 주섬주섬 옷을 입히고 낡은 썰매를 꺼내 꽁꽁
얼어붙은 바다로 향했습니다.

"아이야, 우린 남극 한가운데를 여행 중이란다. 너는 아주 작은 얼음소년이고
난 커다란 시베리안 허스키. 이렇게 아름다운 날. 감기 따위 두려워 말고
신나게 달리자."

아무도 없는 넓은 바다를 달리며 아이의 신나는 웃음소리를 듣습니다.
어렸을 적 내 얼굴이 보이는 듯합니다.
아버지가 내게 보여준 작은 기억들을 아이에게 잘 전해주는 일.
어쩌면 그것이 짧은 세상을 사는 내가 아이에게 해줄 수 있는 유일한
일일지도 모릅니다.

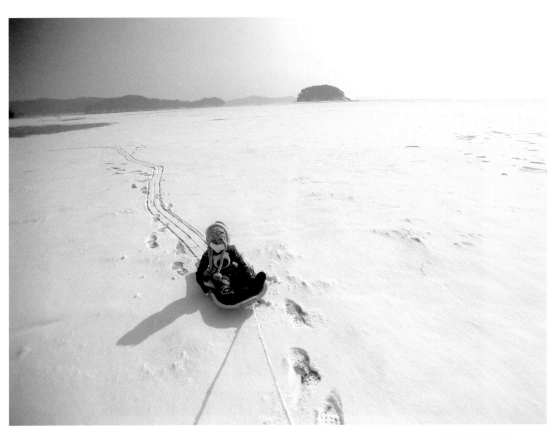

바하와 남극을 달리다 **Jawoo**

비눗방울 놀이에 푹 빠진 바하.

이걸로 바하의 꿈 다 담았으면 좋겠다.

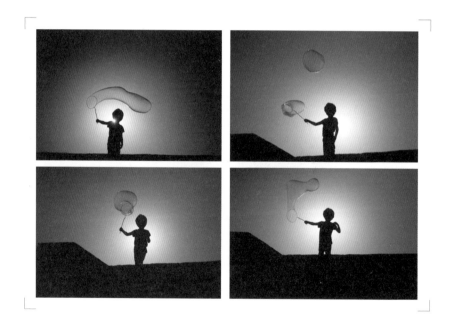

내겐 작은 소망이 있습니다.

이 아이가 성장했을 때 시골에서의 삶을 후회하지 않도록 하는 일입니다.

저는 아버지 때문에 어쩔 수 없이 내려왔다는 자괴감에 힘든 시기를 겪어본 터라

아이가 사춘기 시절에 느낄 혼란스러움이 미리 전해져 옵니다.

이곳이 아이가 선택한 삶은 아니니까요. 그래서 되도록 많은 시간을 함께

보내려고 노력합니다.

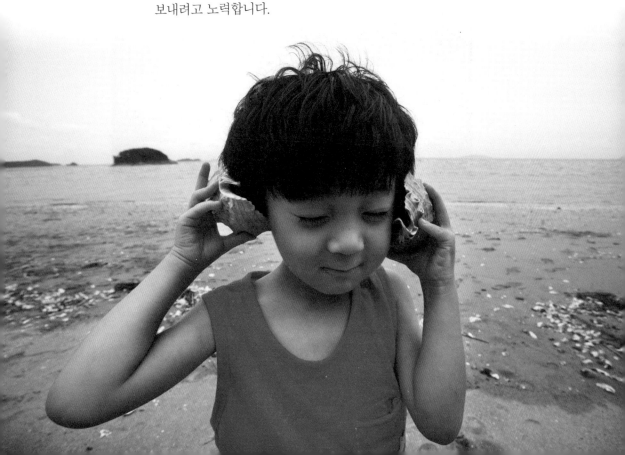

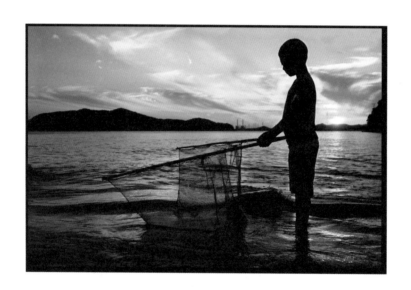

도시의 아이들과 다른 삶을 사는 것이 부끄럽지 않다는 걸 알려주고
싶습니다. 그것이 틀린 것은 아니기 때문입니다.
우리는 수많은 비교와 경쟁 속에 살아갑니다.
그것이 행복을 가져다주기도 하지만 그 반대인 경우도 자주 봅니다.

아이는 무언가를 만져보고 만드는 걸 좋아합니다. 이 아이가
더 자유롭고 즐겁게 놀 수 있도록 도와주고 싶습니다. 나는
아이의 그런 행복감을 지켜주는 것이 진정한 사랑이라
믿습니다.

우리는 가까운 계획, 먼 계획을 세워 재밌는 놀이를 합니다.
모래놀이부터 시작하여 고기잡이, 무인도 체험, 우리의
상상을 현실로 만들어줄 아주 멋진 작업실까지…. 도시의
아이들이 쉽게 접하지 못하는 이곳 환경에서만 할 수 있는
것들을 신나게 즐기고 성장한 바하는 좀 더 큰 세상에
나가서도 당당해 질 수 있을테니까요.

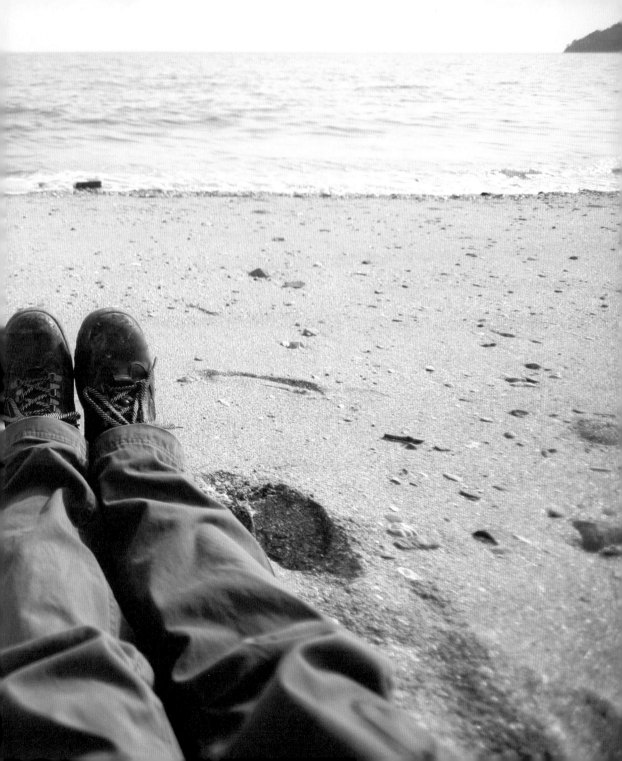

그림자놀이

늦은 밤 잠 못 드는 아이를 달래려고 컴컴한 방 한 편에 작은
등불을 켰다.
새도 만들고 강아지도 만들고 여러 가지 이야기를 들려주며
손을 놀리니 아이가 너무 재밌어한다.
전기가 들어오지 않던 유년의 기억이 떠올랐다. 저녁에
아저씨들이 마을 언덕에 올라 커다란 발전기를 켜면 텅텅
시끄러운 엔진소리를 뒤로 하고 마을이 잠시 밝아졌다.
우리들은 엎드려 신기한 듯 텔레비전을 구경하였고, 어머니는
아버지의 옷을 다림질하거나 모터를 이용해 사용할 물을
받아두셨다. 두세 시간쯤 지나고 전구가 몇 번 깜빡거리다
금세 암흑으로 바뀌고 나면, 할머니가 등잔을 조용히 켜시고
이런저런 옛날이야기를 들려주셨다. 우리는 등잔불 아래에서
그림자를 만들며 그 이야기 속의 주인공들이 되어갔다.
고요한 방에 할머니의 나지막한 음성과 함께 우리의
웃음소리가 그곳을 더 환하게 비추곤 했다. 그림자놀이는

등장할 수 있는 캐릭터가 적다보니, 읊을 수 있는 이야기가
항상 다르다.
상황에 따라 달라지는, 정해져 있지 않은 이야기들. 뻔한
이야기를 읽어주는 동화책보다 훨씬 더 재미있는 것 같다.
아이는 안중에도 없이 혼자 신이 나서 놀다보니 쌔근쌔근
잠든 아이의 숨소리가 들린다.
내일은 또 무슨 이야기를 만들어볼까…….

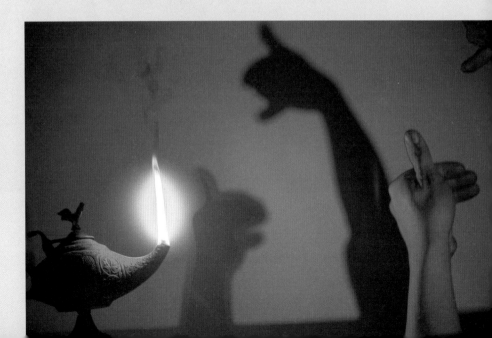

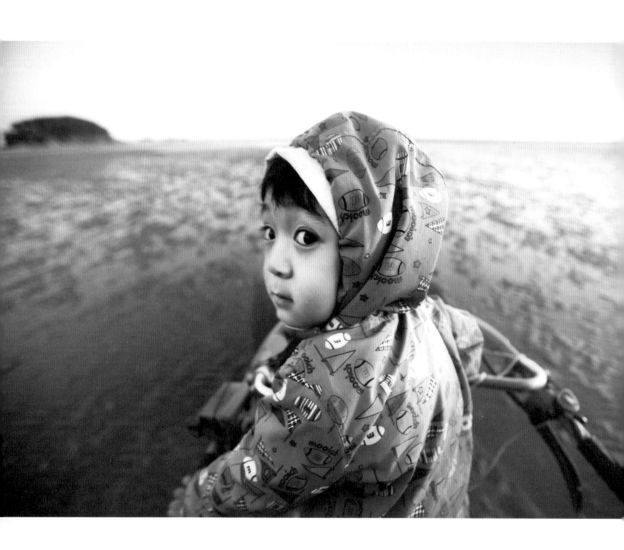

십여 년이 지난 지금

아버지와 '바다'의 빈자리를 이제 아내와 아이들이

채워주고 있습니다.

나는 지금도 바닷가에 서 있습니다.

늘 그대로의 모습인 이 바다는 여전히 차분하고 듬직합니다.

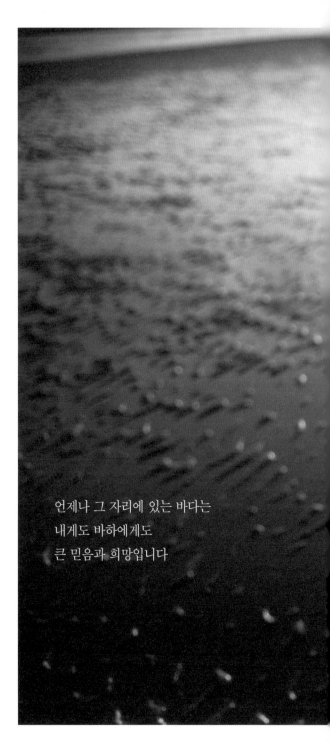

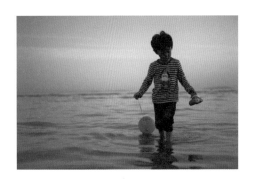

언제나 그 자리에 있는 바다는
내게도 바하에게도
큰 믿음과 희망입니다

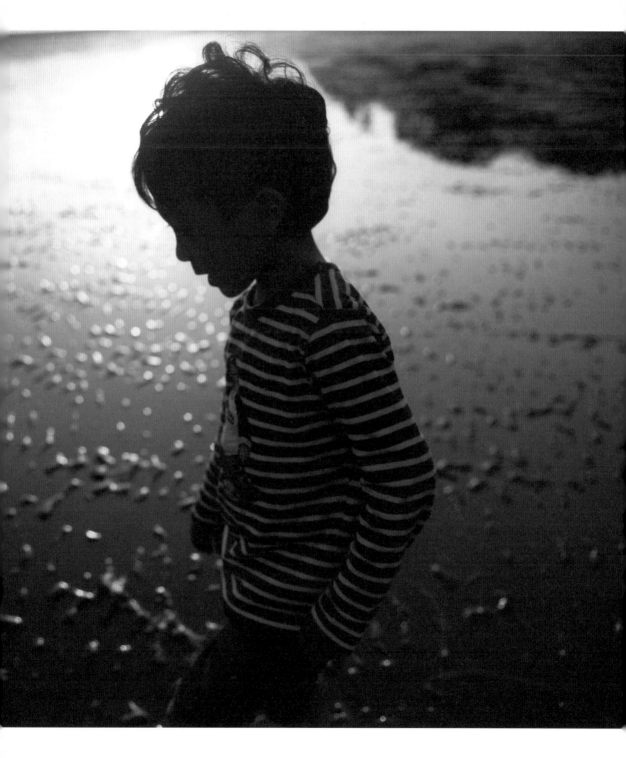

아버지의 바다 개정판

글 · 사진/ 김연용

1판 1쇄 발행/ 2003. 6. 5.
개정판 발행/ 2014. 9. 9.
개정판2쇄/ 2022.11.5

발행처/ 도서출판 지식나무
발행인/ 김복환
출판등록/ 제301-2014-078호

서울특별시 중구 수표로 12길 32(초동)
전화 02-2264-2306, 팩시밀리 02-2267-2833
이메일/ kum2306@hanmail.net

값은 표지 뒷면에 표기되어 있습니다.

ISBN 979-11-953007-3-0